Pushkin in Music

樂讀普希金

音樂中的普希金

焦元溥・著

女高音　林慈音
男低音　羅俊穎
小提琴　李宜錦
鋼　琴　許惠品

chapter 2　　震古鑠今的「抒情詩場景」：
　　　　　　柴可夫斯基《尤金・奧涅金》

chapter 3　愛情不也是一場賭？
柴可夫斯基《黑桃皇后》

chapter *4* 俄國魂的音樂化身：
穆索斯基《鮑利斯・郭多諾夫》

為何「樂讀普希金」？

您手上這本CD書，是一連串意外的美好成果。

最初這是一場音樂會。那是我應國家交響樂團之邀策劃的「音樂與文學」系列演講之一。系列裡有些曲目很特別，像是李斯特（Franz Liszt, 1811-1886）《蕾諾兒》（*Lenore*）中文版世界首演，德布西（Claude Debussy, 1862-1918）未完歌劇《亞瑟家的傾頹》（*La Chute de la Maison Usher*）、李蓋提（György Ligeti, 1923-2006）《滅絕大師之謎》（*Mysteries of the Macabre*）和亞當斯（John Adams, 1947-）歌劇《原子博士》（*Doctor Atomic*）的詠嘆調〈擊打我心〉（Batter my Heart）台灣首演；有些節目走得很遠，例如「樂讀莎士比亞」之後去了北京、上海、廣州，「樂讀村上春樹」更拜訪過八個城市，從香港到呼和浩特。

但我私心最愛的，還是2016年6月4日首演的「樂讀普希金」。

原因是親近感，而且是三方面的親近感。就演出層面來說，這些作品挑戰度極高，音樂家著實花了大量時間準備。因為極其耗費心神，樂曲也就變得個人化，成為我們生命的一部分。其次，和系列中其他主題明顯不同的，是普希金與以其作品再創作的音樂家，多數處於相近的時空。他們思

考著相似的問題，面對著類似的壓迫，而我們完全可以從本書所選的作品，感受到文學家與作曲家之間的獨特連結。同樣的感覺也出現在這些作曲家之間。他們風格不同、想法各異，彼此關係有師生、有朋友、有論敵，但無論是否喜歡對方，他們現實生活裡多少有所往來，讓「樂讀普希金」這個節目自成脈絡：可以是互相較勁的競技場，但更像各顯神通的同樂會。

©香港大學繆思樂季（HKU MUSE）

是的，同樂會。愈困難也就愈過癮，多演出也就多樂趣，2019年我們應中華民國退休基金協會與香港大學繆思樂季（MUSE）／光華新聞文化中心邀請再度演出（部分曲目也曾在臺中國家歌劇院「瘋歌劇」系列登場），從聽眾極其熱烈

的迴響，我們又重新體會到這些作品的非凡魅力。心想如此精采有趣的曲目若能錄下來，那該有多好？但大家忙於演出與教學，場館和錄音師行程更是年頭滿到年尾，要找到大家都有空的連續檔期，簡直難如登天。

然而，突如其來的病毒改變了一切。普希金在疫情期間寫了《瘟疫中的宴會》（ *A Feast in Time of Plague* ），我們則完成了《樂讀普希金》，也算見證了歷史。

決定錄製的另一原因，就我而言，是「樂讀普希金」的演出有無可取代的特色。例如，經我們重新編排設計過的〈熊蜂疾飛〉，其絕妙效果與競奏趣味，顯然不在管弦樂版本之下。藉由長年合作所建立的默契，本書收錄的「塔蒂雅娜寫信場景」與「郭多諾夫駕崩場景」，都是具體而微的鋼琴劇場，能達到室內樂才有的親密，幾首歌劇詠嘆調也能兼具藝術歌曲的細膩。至於演講內容，我們決定轉化成書。對於收錄的每首樂曲本身，也都提供詳細解說，包括指出幾分幾秒是何主題、樂譜是何指示、音樂家在技巧與詮釋上有什麼挑戰等等，讓愛樂者完全能在家自修，得到比聽現場演講還要多的知識。一如我不可能在一場演講裡介紹完這些作品的所有面向，本書也只能選擇「最能幫助聆賞者認識本書收錄作品」的知識來介紹。我們也提供這幾年來的演出心得，以更切身的角度為大家解讀這些創作。就執筆者與系列策劃人的立場，我仍然強調文學與音樂的互動，會用最多篇幅討論普希金如何被詮釋，並比較改編版與原作的異同。「愛書人能

多聽好音樂，愛樂人能多讀好文學」，這是「樂讀系列」的初衷，也是這本CD書背後的願望。

　　感謝當年的國家交響樂團邱瑗執行長與呂紹嘉總監，勇源基金會、儷玲、松季、晴舫與曉嵐的支持，張慶國教授給予聲樂家的俄文指導，以及從音樂會到CD書，所有台前幕後的工作夥伴，親友家人的照顧（與容忍）。樂讀普希金，希望您喜歡。

國家音樂廳演奏廳錄音現場。

普希金與詩歌

欣賞十九世紀俄國音樂，也就是欣賞普希金（Александр Сергеевич Пушкин；Alexander Sergeyevich Pushkin, 1799-1837）。

當然，我誇張了。並不是說俄羅斯作曲家只能以普希金入樂。像柴可夫斯基名作中，也有但丁、拜倫、莎士比

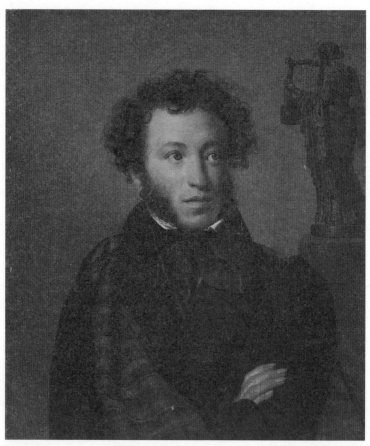

Orest Kiprensky 於 1827 年繪製的普希金肖像。從膚色與捲髮，仍可見其非洲血統。

亞，拉赫曼尼諾夫作品裡也可見歌德、愛倫坡與萊蒙托夫（Mikhail Lermontov, 1814-1841）。但這誇張也不過分。倘若欣賞他們二位的所有作品，不但會發現以普希金創作為題材的樂曲，普希金還與他們最重要、最關鍵、最流行的作品相關。

文學的普希金，也是音樂的普希金

不只他們，穆索斯基（Modest Mussorgsky, 1839-1881）和李姆斯基—柯薩科夫（Nikolai Rimsky-Korsakov, 1844-1908），也是這樣的作曲家。譽為「俄國音樂之父」，和普希金處於同一時代的葛林卡（Mikhail Glinka, 1804-1857），他的歌劇與歌曲當然也可見其身影。來到二十世紀，雖然史特拉汶斯基（Igor Stravinsky, 1882-1971）、普羅高菲夫（Sergei Prokofiev, 1891-1953）以及蕭士塔高維契（Dmitri Shosta-kovich, 1906-1975）這三大巨擘都不像前輩們那麼頻繁地使用他的創作——或許因為多數普希金經典都被寫過了——但還是能看到相關作品。

回過頭來說，欣賞普希金，也就是欣賞俄國音樂。畢竟他大部分的傑作，都有俄國作曲家譜成相關作品，還多為曠世經典。一旦熟悉普希金，等於看歌劇無須多查劇情，聽歌曲不用死盯歌詞，豈不事半功倍？更何況若能對照欣賞，聽音樂家如何從普希金的文字馳騁想像，自然感觸更多、體會更

深。俄國著名作曲家中自然也有作品和普希金無關的例外，比方說史克里亞賓（Alexander Scriabin, 1872-1915），但那是因為他幾乎只寫鋼琴相關創作。整體來看，普希金始終穩居俄國作曲家靈感來源第一名。我們不只能欣賞文學的普希金，也能欣賞音樂的普希金。

誰是普希金？

　　在欣賞作品之前，還是讓我們先來認識這位文學家[1]。他生於1799年5月26日（新曆6月6日）[2]，父系為俄國古老貴族，母系也是貴族，還有非洲血統[3]。他在法文環境中成長，8歲即以法文寫小型戲劇與詩歌，12歲進入當時剛創建的彼得堡沙皇村貴族中學，他視此為更像家的所在，度過快樂豐富的少年時期。在校時他已開始寫詩，1814年即有作品刊於《歐洲導報》（*The Europe Times*），畢業前就已加入當時著名的阿札瑪斯（Arzamas）文學社團。1815年普希金在初級結業考

1：以下關於普希金生平，主要參考米爾斯基（D. S. Mirsky）著，劉文飛譯，《俄國文學史》（北京：商務印書館，2020），頁116-137、162-166；歐茵西著，《俄羅斯文學風貌》（台北：書林，2007），頁73-88；普希金著，宋雲森譯，《普希金小說集》（新竹：啟明，2016），頁34-52。

2：俄國舊曆採儒略曆，蘇聯政府在1918年1月26日宣布停用舊曆，採用新曆（即西曆）。十八世紀舊曆日期比新曆早十一天，十九世紀早十二天，二十世紀早十三天。

3：普希金的母親是漢尼拔（Abraham Hannibal, c. 1696-1781）的孫女。漢尼拔原是阿比西尼亞（即今日衣索比亞）酋長之子，被當作人質送給土耳其蘇丹。俄國駐土大使為他贖身，獻給彼得大帝作為宮廷黑奴。然而他天生聰穎，深受彼得喜愛並送往法國學習，日後投身軍旅，最後官拜少將。普希金一直以其非洲血統為榮，曾為其曾祖父作傳記小說《彼得大帝的黑孩子》（*The Moor of Peter the Great*），可惜並未完成。

試中，於頌詩名家德札文（Gavriil Derzhavin, 1743-1816）面前朗誦自己作品，讓後者熱淚盈眶。1817年完成學業後，他因貴族身分成為外交部文官，但並未任職，在彼得堡交遊、嬉樂、探索情愛，詩作充滿自由主義色彩。1820年他開始學英文，認識拜倫（Lord Byron, 1788-1824）創作，此後二、三年內題材與結構受其影響。也在這年他完成三千行敘事詩《魯斯蘭與柳德蜜拉》（*Ruslan and Lyudmila*），讓大詩人茹科夫斯基（Vasily Zhukovsky, 1783-1852）贈與普希金其肖像畫，上題「給勝利的學生」並自稱「被擊敗的老師」。

大畫家列賓（Ilya Repin, 1844-1930）所繪，普希金在德札文面前朗讀自己詩歌的場景。請注意畫中群眾的表情，其愚蠢、不解、敵意，代表了庸俗社會將如何摧毀天才。

但就在這首長詩發表前，由於普希金批評專制、鼓吹自由的短詩觸怒當局，他被命令前往高加索，後在基希尼耶

夫（Kishinev）任職，但在卡緬卡（Kamenka）度過不少時光。1822年他發表長詩《高加索的囚徒》（*The Prisoner of the Caucasus*），贏得更大聲譽，之後又構思《強盜兄弟》（*The Robber Brothers*）等作品。1823年完成《巴赫奇薩拉伊噴泉》（*The Fountain of Bakhchisaray*），並開始長篇詩體小說《尤金‧奧涅金》（*Eugene Onegin*）的創作。同年他被調往海港城敖德薩，生活更加自由放蕩，熱衷情愛遊戲。1824年他完成長詩《吉普賽人》（*The Gypsies*），但又因信中有無神論思想，在8月被政府開除，軟禁於其母親位於普斯科夫（Pskov）的米

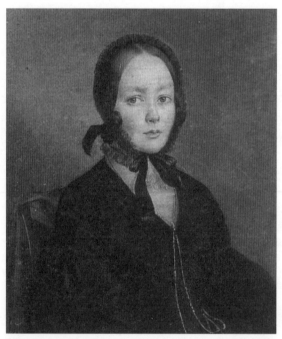

凱恩於1844年的肖像畫。「我牢記那奇妙瞬息，於我眼前出現了妳」，葛林卡曾將〈致凱恩〉譜成歌曲。

哈伊洛夫斯科耶莊園（Mikhaylovskoye）。他在此見到曾於
1819年認識的凱恩（Anna Kern, 1800-1879），兩人愛情並不
重要，重要的是普希金為她寫下或許是俄文中最著名的情詩
〈致凱恩〉（To A.P. Kern，原題為 To ***）。

　　1825年是普希金人生一大關鍵。他完成詩體故事《努林
伯爵》（*Graf Nulin*）以及歷史劇《鮑利斯‧郭多諾夫》（*Boris
Godunov*），但最重要的，是他因為待在米哈伊洛夫斯科耶，
所以無法參與彼得堡的「十二月黨人起義」。他諸多沙皇村
學校的同學與朋友，皆因加入叛亂而遭流放或處決。普希
金的自由思想與他們互通聲氣，若在城中極可能參與。不過
新沙皇尼古拉一世（Nicholas I, 1796-1855）因惜才而想出解
套之法：他赦免普希金，1826年9月將其召至莫斯科並當他
的「特別保護人與贊助者」。這一方面得以監視普希金，令
他出版必須得到當局審查通過，另一方面也讓普希金至少
在情感上難以輕舉妄動。1829年他向美女岡查洛娃（Natalie
Goncharova, 1812-1863）求婚，未獲同意，之後突然前往高
加索，參加對土耳其戰爭，受到嚴厲譴責。之後他數次嘗
試出國，皆不得尼古拉允許。1830年他再度和岡查洛娃求
婚，終獲同意。婚前因躲避疫情，他在鮑爾金諾（Boldino）
鄉村裡專心寫作，完成《尤金‧奧涅金》、《別爾金小說
集》（*The Belkin Tales*），四部小型悲劇《莫札特與薩里耶利》
（*Mozart and Salieri*）、《吝嗇騎士》（*The Miserly Knight*）、《石
像客》（*The Stone Guest*）、《瘟疫中的宴會》與近三十首抒情

「十二月黨人起義」水彩畫，Karl Kollman 於 1830 年代所繪。在普希金日後諸多創作，包括《尤金·奧涅金》，我們都可讀出他對故友的懷念。

詩等作品，是他人生產量最豐碩的時光。

　　1831 年 2 月普希金成婚，卻似乎是一連串災難的預兆。岡查洛娃以美貌驚豔上流社會，總受邀參加舞會。她智性不高，和普希金並不契合。十九世紀二〇年代的俄國文壇是詩歌「黃金時代」。此一形式完全為貴族文人宰制，但文學出版卻由學者、職業文人與商人等非貴族掌握，兩者對立相當明顯。隨著教育普及，到三〇年代，平民化的非韻文小說愈來愈受歡迎，普希金也不得不作出回應[4]。他在婚後多寫小說，但也只有《杜伯羅夫斯基》（Dubrovsky，未完）、《上尉的女兒》（The Captain's Daughter）與《黑桃皇后》（The Queen

4：《俄國文學史》，頁 103-105。

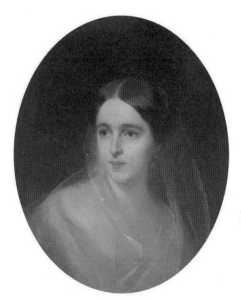

Ivan Makarov於1849年繪製的岡查洛娃肖像。她於
1844年改嫁Petr Petrovich Lanskoy將軍。

of Spades）三部。他持續發表詩歌，包括名作《青銅騎士：
彼得堡的故事》（The Bronze Horseman: A Petersburg Tale）以及
童話詩《漁夫與金魚的故事》（The Tale of the Fisherman and the
Fish）、《薩爾坦王的故事》（The Tale of Tsar Saltan）、《金雞
的故事》（The Tale of the Golden Cockerel）等等，但多以借來的
形式或題材當成隱藏自我的面具。尼古拉一世在1834年任命
普希金為宮廷侍衛（Gentleman of the Chamber）。由於此
職通常為年輕人擔任，這時年已三十五的詩人感到受辱，但
也莫可奈何。

　　更莫可奈何的，是他的處境也愈發艱難。在新一代知識分

子眼中，普希金成了貴族文學的代表。他們尊敬他昔日的創作，卻不認可他的傳統。早在1828年他的歷史敘事詩《波爾塔瓦》（*Poltava*）出版時，讀者反應就頗為冷淡。沙皇為了讓他婚後便於持家，特別准許《鮑利斯・郭多諾夫》在1831年1月出版，但普遍反應不佳。普希金人生最後幾年，在社交與藝術領域都持續受到孤立。1836年他的文學季刊《現代人》（*The Contemporary*）終於獲准出版，卻仍未取得成功，經濟狀況日見窘迫。雪上加霜的是岡查洛娃又和法國駐俄軍官丹特斯（Baron Georges d'Anthès, 1812-1895）明通款曲。普希金提出決鬥要求，但在眾人勸阻下收回挑戰書。

普希金之墓。Alexander Savin 攝影。

1837年1月10日，丹特斯娶了岡查洛娃的姊姊以平息緋聞，卻並未停止追求普希金的妻子。普希金再次提出決鬥。1月27日二人交手於彼得堡附近的黑溪，普希金腹部受創，兩天後逝世，享年37歲，歸葬米哈伊洛夫斯科耶莊園。

普希金神話

1836年，在灰暗人生裡，普希金寫下這樣一首震古鑠今，譯成中文也能撼動讀者的〈紀念碑〉[5]。

> 我為自己豎起了一座非手造的紀念碑，
> 它和人民款通的路徑將不會荒蕪，
> 啊，它高高舉起了自己的不屈的頭，
> 高過那紀念亞歷山大的石柱。
>
> 不，我不會完全死去——我的心靈將越出
> 我的骨灰，在莊嚴的琴上逃過腐爛；
> 我的名字會遠揚，只要在這月光下的世界
> 哪怕僅僅有一個詩人流傳。
>
> 我的名字將傳遍偉大的俄羅斯，
> 她的各族的語言都將把我呼喚：
> 驕傲的斯拉夫、芬蘭，至今野蠻的通古斯，
> 還有卡爾梅克，草原的友伴。

5：此處引用馬睿修整查良錚譯文的版本。見凱利（Catriona Kelly）著，馬睿譯，《俄羅斯文學》（南京：譯林，2019），頁14-15。

> 我將被人民喜愛，他們會長久記著，
> 我的詩歌所激起的善良的感情，
> 記著我在這冷酷的時代歌頌自由，
> 並且為倒下的人呼籲寬容。
>
> 哦，詩神，繼續聽從上帝的意旨吧，
> 不必怕凌辱，也不要希求桂冠的報償，
> 無論讚美或誹謗，都可以同樣漠視，
> 和愚蠢的人們又何必較量。

或許詩人要挑釁讀者與審查，或許他要給自己打氣，但就結果來看，此詩終成傷感又美好的預言。在普希金悲劇性地過世後，人們開始懷念他[6]。著名評論家別林斯基（Vissarion Belinsky, 1811-1848）在1838年即宣稱：「每一個受過教育的俄國人，都應當擁有一部普希金全集，否則他就沒有資格聲稱自己受過教育或聲稱自己是俄國人。」事實上，普希金也的確知道自己是誰，生前即規劃其《全集》的內容與排版，努力傳播自己的創作。「普希金崇拜」在1879至1880年的普希金誕生八十週年紀念就已開始，此後即可見各種相關商品，包括普希金鋼筆、普希金巧克力包裝紙、普希金雪茄盒、普希金伏特加。不用說，二十年後的普希金百歲紀念更受矚目，到1911年普希金就讀的沙皇村中學建校百年紀念，俄國人對他的崇拜又再攀高峰。

崇拜至此，具體表現就是俄國到處可見的普希金胸像、

6：以下兩段主要摘自《俄羅斯文學》，頁24-25、37-55。

位於莫斯科普希金廣場上的普希金雕像，為當地著名景點。

雕像、掛牌與紀念碑。蘇聯官方對他的敬仰未減，還以國家力量鼓勵，普希金博物館如雨後蘑菇般冒出。風潮之盛，以至於諷刺名家左琴科（Mikhail Zoshchenko, 1894-1958）在1927年曾寫過一篇叫作〈普希金〉的短篇小說：敘述者在列寧格勒總遭驅趕，因為他每搬入一處，該地不久又要建立「故居博物館」。如此狀況，在普希金逝世百年紀念以及一百五十歲紀念又變本加厲，普希金成了無可懷疑的「俄國文學之父」、為整個民族寫作的「民族作家」。

　　當然不是所有人都持如此看法。對普希金的批評一直存在，有人更直指「普希金崇拜」之荒謬。「普希金去世五十年之後，在民間廣為流傳他內容價值較低的著作，並在莫斯科為他設立了紀念碑。我收到十幾封來自農民的信，大家都問道：為什麼這麼推崇普希金？」托爾斯泰（Leo Tolstoy, 1828-1910）在1898年寫的《藝術論》第十七章，就狠狠挖苦了這個現象[7]。「事實上，我們只需要想像一下這個屬於一般民眾的情況，他根據報紙和傳言收到的訊息得知，在俄羅斯的神職人員、政府單位和所有俄羅斯優秀人士都歡天喜地，為這麼一位號稱俄羅斯之光的偉人及卓越貢獻者普希金（到現在他們聽都沒聽過）建造紀念碑。」然而這位偉人只是個作家，還沒有什麼了不起的德性，「一切功績就在於他寫了關於愛情的詩詞，而且還常常是不雅的詩詞。」這位小說巨匠認為，推崇普希金至此，實是「藝術的扭曲」、「在小孩與一般人之間製造錯亂」。

　　不。普希金的成就實在不止於寫了些關於愛情的詩詞，但他究竟有多重要，確實是個好問題。對非俄文讀者來說，托爾斯泰與杜斯妥也夫斯基（Fyodor Dostoevsky, 1821-1881）這兩位偉大小說家，絕對該比普希金「更偉大」，至少《戰爭與和平》無論怎麼算，大概都名列世界十大文學經典。但托爾斯泰也稱讚過普希金的創作，杜斯妥也夫斯基更稱「我

7：本段引自托爾斯泰著，古曉梅譯，《托爾斯泰藝術論》（台北：遠流，2013），頁218-220。

們的一切都是由普希金開始」。究竟，為什麼沒有寫過一般意義裡長篇小說的普希金，對俄國人與俄文讀者會這麼重要，甚至是「最重要」的文學家？

俄國標準語的奠基者

我們可從屠格涅夫（Ivan Turgenev, 1818-1883）在1880年莫斯科普希金紀念碑落成時所發表的演講得到啟發。他說普希金集兩項偉大成就於一身，一是創造了一種全新的語言，二是開啟了一個文學傳統[8]。就前者而言，普希金確實足稱現在俄國標準語的奠基者。俄語來源多重，包括本土的古俄語（以今日烏克蘭基輔為中心的東斯拉夫語），以及在西元988年隨東正教傳來而引入的教會斯拉夫語（以今日保加利亞、馬其頓一代的古南斯拉夫語發展而來）。前者用於日常生活與書信，詞彙豐富而有表現力，後者用於宗教相關作品與文學創作：它多少是一種人造語言，幾乎專門用來翻譯希臘文獻，自然也深受希臘文陶染。這兩種語言互相影響，但始終不能融合為一[9]。

不過，這還不是俄國唯一的語言困境。在十七、十八世紀逐漸西化過程中，俄語也大量吸收了德語與法語，俄國上流社會更以法語為社交語言。如此複雜的語言環境，讓「標準

8：《俄羅斯文學》，頁44。
9：以下兩段主要參考《俄國文學史》，頁516。《普希金小説集》，頁42。

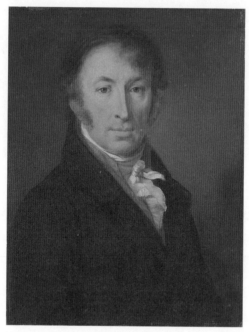

Vasily Tropinin 於 1818 年繪製的卡拉姆津肖像。卡拉姆津引領的文學新潮流，可說為普希金的語言立下基礎。

俄語」可望而不可得。普希金之所以不朽，在於他以不世出的語言天分，既掌握俄語各式來源，又能生動流暢地將它們整合為一。在他筆下，俄語豐富優美又靈動巧妙，還能展現強大的表現力，傳達各式思想與情感。也正是這個原因，普希金被加上「俄國文學之父」這個常造成誤解的稱號。這不是說在普希金之前，俄國沒有文學作品或傑出名家。比方說在他之前的卡拉姆津（Nikolay Karamzin, 1766-1826，我們在第四章還會再看到他）就已帶來俄文書寫新潮流。他少用教會斯拉夫語與拉丁文辭彙，替之以夾雜法文與西歐語法、

俄國上流社會所用的「有教養語言」。其唯美易感的文字，更使俄國文學走向浪漫。不過，他的改革雖然獲得許多作家呼應，卻只是「用一種外國樣板取代另一種外國樣板」，加大了書寫語與口頭語的鴻溝[10]。相形之下，俄文到普希金筆下，才算真正發揮其語言的藝術潛能，成為之後俄國作家與知識分子寫作的典範，確立了俄國標準語。

俄羅斯詩歌的太陽

屠格涅夫對普希金的另一項稱讚，則在他於各種文類的傑出表現，無論是詩歌、戲劇、小說、書信，都有非凡成就與魅力。論及詩歌，那更是難逢敵手，成熟期的創作足稱無人可及。首先，普希金是格式專家。他嫻熟之前各類詩歌，沒有他不擅長的風格，也沒有能難倒他的形式。但這只是基礎。普希金最驚人之處，在於他神乎其技的用字。看來平易近人，聽來輕盈爽朗，音調、節奏、意義、內涵，在他極工盡巧的匠心手藝下竟如流水行雲，展現語言的至高魅力。即使完全不會俄文，透過網路上的朗讀影片，也能體會普希金詩作聲響結構的奇妙。藝術上一旦能掌握各種格式，接下來就是隨心所欲穿梭其間，無入而不自得。著名俄文學者歐茵西教授就指出，普希金「可以用熱烈激昂的韻律寫一向冷靜淒婉的輓詩，也可以用淡漠的韻格寫燃燒的戀情。各種文學

10：《俄國文學史》，頁84-85。

對他而言都已失去界線。再沒有第二個詩人能把熾熱的、善變的、深沉的、痛苦的或快樂的愛情經驗那麼直接地表達出來，卻同時保存形式的古典與細緻。」[11]

　　的確，普希金雖然浪漫，但他仍然根植於古典主義。他的詩以精確節制的用字遣詞塑造形象，而非依賴意象與比喻，也沒有同一時期西歐浪漫主義盛行的「返回自然」主張[12]。事實上不只是他，整個俄國詩歌「黃金時代」的作品皆是如此，而普希金以絕妙想像與創造稟賦，加上古典形式與浪漫情感的調和，樂觀、冷靜且具邏輯性的筆調，開創出平實親切、成就斐然的詩歌藝術。俄國人本來就特別熱愛詩歌，普希金則被譽為「俄羅斯詩歌的太陽」，作品家喻戶曉，光芒耀眼直至今日。

難以翻譯與多樣解讀

　　然而，正是因為他最偉大的成就在於詩歌，特別是神妙的用字與音韻，使得普希金的藝術注定無法為非俄語讀者充分體會。畢竟愈是講究形式、格律與押韻的詩歌，就愈難忠實譯成另一種語言，而普希金也把如此特色運用到他的非詩歌創作，處處可見絕妙的精確與平衡。光是如何表現俄語如波浪起伏、山巒綿延的音韻，就是難中之難。即使不管押韻

11：《俄羅斯文學風貌》，頁76。
12：《俄國文學史》，頁103-104。

與格律，單就選字，一字來自教會斯拉夫語、俄文口語或法語，也有微妙但重要的不同意義，而這也是普希金的一大特色。

具有多語天分的文學大師納博科夫（Vladimir Nabokov, 1899-1977）論及普希金的文體，認為他結合了所有從德札文、茹科夫斯基、卡拉姆津、詩人巴糾斯可夫（Konstantin Batyushkov, 1787-1855）和寓言作家克雷洛夫（Ivan Krylov, 1768-1844）作品中學到的元素，這些是：一、仍存於教會斯拉夫語的形式與慣用語中的詩意和抽象的特色；二、豐富而自然的法語辭彙；三、他所處環境的俗語；四、風格化的流行說話方式。「他能鮮活運用低、中、高各階層的俄語。可以刻意仿古，也能為浪漫主義添入諧擬諷刺的靈光。」[13]這最後一項，值得我們特別放在心上。普希金的諷刺，既信手拈來，又無所不在。這應該是天性，好像不出手就不暢快。在這點他像王爾德（Oscar Wilde, 1854-1900），沒什麼不能揶揄，雖然他若真要挖苦，那可直接也辛辣多了。然而普希金的許多嘲弄，其實展現在風格戲仿，而這不一定容易察覺，特別在翻譯之後。他的戲仿也展現在角色扮演，作品像是他的化裝舞會，可以正話反說，也能反話正說。閱讀普希金，我們需要時時思考他的意思，但他又是創造歧異解讀，給予開放解釋的高手。別被他的平易騙了。愈讀普希金，愈反覆

13：Vladimir Nabokov, *Verses and Versions*（Orlando: Harcourt Publishing Company, 2008），p. 73.

咀嚼，就愈能看出他巧妙的弦外之音。

普希金的詩與藝術歌曲

　　普希金詩作眾多，篇幅長短皆有，涵蓋諷刺小品、輓詩、頌詩、情詩、民謠詩、田園詩、童話詩、敘事詩與英雄史詩等等。既然轉譯必然失真，欣賞以他詩作譜寫而成的藝術歌曲，多少也是領略其筆下聲韻之美的方法。作曲家以普希金詩作譜成的歌曲堪稱不計其數，俄國與非俄國作曲家皆有，本書僅收錄三位作曲家的四首作品，呈現三種不同的詩句處理方式。首先，我們來聽鼎鼎大名的「喬治亞之歌」。

音 樂 賞 析

CD 第 1 軌

拉赫曼尼諾夫：〈別對我歌唱〉（喬治亞之歌）

選自《六首歌曲》，作品四之四

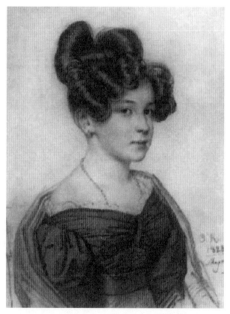

Orest Kiprenskij 於 1828 年繪製的歐列妮娜肖像。

先前提到，普希金曾被流放南方，足跡至高加索地區，包括喬治亞（Georgia，也譯作格魯吉亞）。普希金此詩題獻給歐列妮娜（Anna Alekseevna Andro-Olenina, 1808-1888）。她曾和葛林卡學習，歌藝頗佳，從名外交官、也是經典喜劇《聰明誤》（*Woe from Wit*）的作者格里伯耶多夫（Alexander Griboyedov, 1795-1829）處得到一些喬治亞地方旋律，而其演唱觸發普希金憶起與拉耶夫斯基（Nikolay Raevsky, 1771-1829）將軍一家在高加索與克里米亞相處的美好回憶。

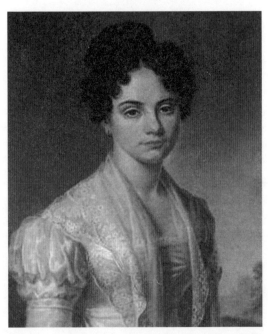

1820 年代的瑪麗亞‧拉耶夫斯卡雅肖像。許多文學家以作品向她致敬，她的事蹟也成為電影題材。

　　普希金於1828年6月12日寫下此詩。我們可照字面解釋，這是因新情人歌唱而想起往事，但「喬治亞女郎」也可另有所指。畢竟，為何要對眼前人提及過去的迷戀？從普希金對少女的描述，她極可能是將軍的女兒瑪麗亞（Maria Rayevskaya, 1805-1863）。她嫁給馮康斯基親王（Sergei Volkonsky, 1788-1865）；後者參與「十二月黨人起義」遭流放西伯利亞，而瑪麗亞隨夫同去。他們經歷的種種苦難，後來成為俄國諸多文學作品的靈感。普希金此作或許不只是懷念舊情，也是向參與起義的友人致意。

　　此詩頗有名氣，葛林卡在它出版前，就以其前半譜成歌曲。然而論及最出名的樂曲，當然是之後拉赫曼尼諾夫的版本。此曲寫於1893年夏天，和第五章歌劇《阿列可》（Алеко；Aleko）皆是他同一時期的作品，題贈給莎汀娜（Natalia Satina, 1877-1951），也就是他後來的妻子。拉赫曼尼諾夫在此所用的曲調與音程，皆帶有些許南高加索風味，予人靠近中東世界的想像。旋律不僅淒豔哀絕，結尾段重回開頭旋律時更有「遠方」意境。克萊斯勒（Fritz Kreisler, 1875-1962）曾將此曲改編為聲樂、小提琴與鋼琴合奏版，和愛爾蘭男高音麥柯馬克（John McCormack, 1884-1945）留有錄音。本版參考克萊斯勒的改編，讓小提琴宛如詩中「喬治亞女郎／往事」的化身。

歌詞原文	中文語意	賞析
Не пой, красавица, при мне Ты песен Грузии печальной:	別對我歌唱，女郎，那些淒涼的喬治亞歌曲：	本曲前奏和拉赫曼尼諾夫寫於1891年的第一號鋼琴協奏曲第二樂章頗有相似之處。聲樂進場則宛如宣告，故事即將開始。
Напоминают мне оне Другую жизнь и берег дальной.	它們使我憶起另一種生活和遙遠的彼岸。	我們聽到作曲家招牌的長句法（1'12"），而此處繚繞迴折的曲調，又是對中東音樂的想像。間奏（1'37"-1'47"）像是「另一種生活」的化身，不時喚起歌者的記憶。此段鋼琴左手低音皆固定，代表往事被封印於過去。
Увы! напоминают мне Твои жестокие напевы И степь, и ночь — и при луне Черты далёкой, бедной девы.	唉！妳那熱切的歌唱攪動了我的記憶，對於那草原、夜晚以及照在孤寂少女的月光。	隨著歌詞進入另一段（1'47"），音樂也轉而展現說話語氣。間奏再起（2'16"-2'28"），左手低音同樣固定，旋律也無法逃離。

歌詞原文	中文語意	賞析
Я призрак милый, роковой, Тебя увидев, забываю; Но ты поёшь — и предо мной Его я вновь воображаю.	見到妳，我能忘記，那美麗又致命的身影； 但當妳唱歌—— 她似乎又站在我面前。	這段來到全曲最戲劇化的部分，在「當妳唱歌」（2'42"）這句達到高峰，旋即落入惆悵心事。
Не пой, красавица, при мне Ты песен Грузии печальной: Напоминают мне оне Другую жизнь и берег дальной.	別對我歌唱，女郎，那些淒涼的喬治亞歌曲： 它們使我憶起另一種生活和遙遠的彼岸。	歌詞回到第一段，旋律也是（3'14"），然而作曲家最精采的手筆，展現於尾聲段讓伴奏回到前奏，聲樂則以高難度的弱唱表現出飄渺幽思（3'43"起）。全曲首尾精彩地呼應，宛如永劫回歸，哀傷無止無盡。

CD第2軌

庫宜：〈我愛過你〉

選自《七首普希金與萊蒙托夫之歌》，作品三十三之三

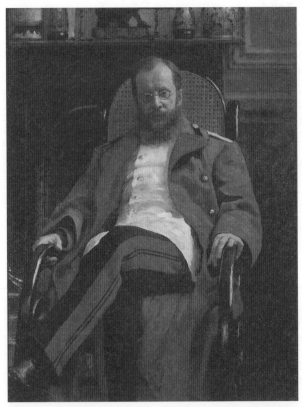

列賓於1890年繪製的庫宜肖像。庫宜生於今日立陶宛首府維爾紐斯。他
在軍事學院桃李滿天下，學生包括沙皇尼古拉二世在內的諸多皇室成員。
最終，他於1906年升為將軍。

庫宜（César Cui, 1835-1918）這組歌曲寫於1885至1886年，題獻給他的妻子。身為「強力五人團」的一員（我們到第四章會正式介紹他們），他正職是彼得堡軍事學院「築城法」教授，但最著名的還是樂評，堪稱俄國第一毒嘴。就作曲能力來說，庫宜技巧有限，難以充分開展構思。但他確實不乏優美樂想，在篇幅短小的沙龍歌曲中尤其能有充分發揮，譜曲也一絲不苟。

普希金的〈我愛過你〉寫於1829年，同樣題獻給歐列妮娜，採四音步抑揚格，可見他的法式古典主義風格。即使是最激動澎湃的情感，他也能配上雲淡風輕的音調，讓此詩琅琅上口、人皆可誦。庫宜的音樂讓詩句韻律自然流露，確切表達真誠情感。如此平實的譜曲方式，也讓我們得以領略普希金詩作的聲調美感[14]。

14：我們也可參考凱利的分析。她的解讀讓我們看到詩人從俄語的不同字源選字，可能代表哪些意涵：這首詩的開頭幾行讓我們想起「女性語言」——這種新語言主要用於表達感傷主義曾認為獨屬於女性範疇的那些情感。大量韻律重心放在了「憂煩」和「抑鬱」等動詞，以及把愛情比喻為火焰上面（這個毫不新奇的意象是透過「止熄」這個動詞微妙暗示的。這個動詞通常用於燈光或蠟燭）。詩的第二部分又不無誇張地召喚難以言表的愛，它在情感上詞不達意，卻是一位（男性）神衹的天賦，以此跟第一部分那些傳統的動詞和修辭格對立起來。最後一行使用宗教語言絕非偶然，因為這種語言既象徵著真誠，也代表著普希金後期的「俄羅斯性」……。因此，一旦全詩的敘事完結，「男性」真誠就替代了表面上那種嫵媚的「女性」技巧。表達情感的「女性」詞彙因而成為靈感的起點而非終點。與其特殊性相對立的，是「男性」宗教文本的普遍性。普希金一方面啟用女性語言，另一方面又拒絕被它束縛；〈我愛過你〉從愛人言詞的腹語轉化為另一套全然不同的語言學價值主張。見《俄羅斯文學》，頁117-118。

歌詞原文	中文語意	賞析
Я вас любил: любовь ещё, быть может, В душе моей угасла не совсем; Но пусть она вас больше не тревожит; Я не хочу печалить вас ничем.	我愛過你：愛情，也許還沒有在我心底完全止熄；但它已不願引起你的憂煩；不想再勾起你任何抑鬱。	此曲為二拍，從頭至尾都以相同節奏譜成，像是緩緩走路並娓娓道來。鋼琴略帶一點和聲色調改變，但沒有旋律鋪陳。
Я вас любил безмолвно, безнадежно, То робостью, то ревностью томим; Я вас любил так искренно, так нежно, Как дай вам Бог любимой быть другим.	我曾絕望沉默地愛過你，忽然是妒忌，忽然是羞怯；我真誠溫柔地愛過你，願他對你一樣珍惜。	歌詞進入第二段之後（0'42"），情緒逐漸高昂（但仍然節制），後續雖有些許速度波動，作曲家總是要求回到原速，維持速度的平穩。曲調在「我真誠溫柔地愛過你」（0'57"）來到最高峰，之後逐漸收弱，以極弱音結尾。

CD第3軌

庫宜：〈沙皇村雕像〉

選自《二十五首普希金之歌》，作品五十七之十七

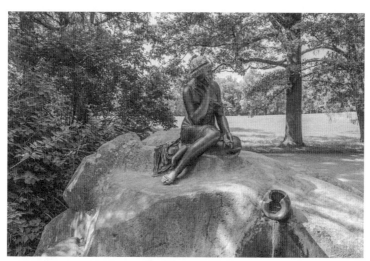

沙卡洛夫的著名景觀噴泉設計「少女與水罐」。
https://commons.wikimedia.org/wiki/File:Foutain_Girl_with_a_Jug_in_Tsarskoe_Selo_03.jpg

對喜愛普希金詩作的讀者而言，庫宜這組歌曲一共二十五首，可謂豪華奢侈享受。〈沙皇村雕像〉（Царскосельская статуя；The Statue at Tsarskoye Selo）是普希金寫於1830年的擬古風優美短詩，以沙皇村前石上青銅噴泉雕像為發想。此雕像題為「少女與水罐」，是俄國帝國藝術學院院士、古典主義裝飾雕塑家沙卡洛夫（Pavel Sokolov, 1764-1835）1816年的創作，因普希金此詩更為知名。庫宜譜下的伴奏如永遠不歇的流水，雋永地表現普希金的音韻之美。此曲旋律清麗優雅，在俄國還可聞輕音樂改編版，可見其受歡迎的程度。

歌詞原文	中文語意	賞析
Урну с водой уронив, об утёс её дева разбила. Дева печально сидит, праздный держа черепок.	少女失手，將裝滿水的瓦罐打碎石上。她憂傷坐著，抱著無用的碎片。	鋼琴如流水，彷彿詩人就在雕像前。詩句第一段單純描述雕像，音樂也相對平鋪直敘。
Чудо! не сякнет вода, изливаясь из урны разбитой; Дева, над вечной струёй, вечно печальна сидит.	奇蹟！那水並未乾涸，從碎了的瓦罐不斷地流；少女仍憂傷坐著，永恆面對這不歇的水泉。	當詩句進入第二段（0'38"），雖然仍是描述，但多了詩意表達。音樂情緒隨之開展，在「少女仍憂傷坐著」達到高點，最後緩緩落下，聲樂以四個多小節的長音表現永恆流水。

CD 第 4 軌

布瑞頓：〈夜鶯與玫瑰〉

選自《詩人的迴響》，作品七十六之四

「夜鶯與玫瑰」是源自波斯詩集的故事。夜鶯愛上玫瑰，對她忘情歌唱，直到聲嘶力竭，死於花下。也有一說熱愛白玫瑰的夜鶯，得知她被真主選為眾花之王，於是熱切地擁抱玫瑰，卻被荊棘刺進胸膛，白玫瑰自此成為紅玫瑰。前者是真心換無情，後者喻愛情之危險，兩個版本都令人嘆息，也成為諸多作家的創作靈感，王爾德的童話《夜鶯與玫瑰》就是最著名的例子，哀傷而殘酷。普希金這首寫於1826至1827年的作品比較溫和，只是對牛彈琴、對花唱歌。夜鶯，或許就是普希金自己；玫瑰，可以是現實的美人，也可以是沒有指望的期待、不予回應的理想。

本曲是本書唯一非俄國作曲家的創作。英國作曲巨擘布瑞頓（Benjamin Britten, 1913-1976）文學造詣極高，寫出不少二十世紀最傑出的歌劇與歌曲。但會挑上普希金，還用俄文原作，在於這是為其二位好友，偉大女高音韋許妮夫絲卡雅（Galina Vishnevskaya, 1926-2012）和大提琴家／鋼琴家／指揮家羅斯卓波維奇（Mstislav Rostropovich, 1927-2007）伉儷所寫的創作。韋許妮夫絲卡雅擁有不可思議的美聲與氣息

韋許妮夫絲卡雅與夫婿羅斯卓波維奇。©Stanley Wolfson

控制，是史上最卓越的聲樂藝術名家之一。《詩人的迴響》
（*The Poet's Echo*, Op. 76）共有六曲，譜於1965年，布瑞頓受
邀至亞美尼亞參訪之時。〈夜鶯與玫瑰〉（Соловей и роза；
The Nightingale and the Rose）是其中第四曲，布瑞頓運用
了亞美尼亞音階，也以此帶出波斯意象（波斯即今日的伊
朗，而亞美尼亞在伊朗北方），也讓女高音宛如一隻夜鶯。

歌詞原文	中文語意	賞析
В безмолвии садов, весной, во мгле ночей, Поет над розою восточный соловей.	在花園寂靜中， 春天，在夜晚的黑暗裡， 東方的夜鶯對著玫瑰歌唱。	鋼琴弱奏像是夜晚自然環境的蛙鳴蟲叫，樂譜上不同的觸鍵指示代表不同聲響。一開始是四四拍，然而當詩句來到夜鶯「歌唱」（0'53"），音樂轉成了三二拍，作曲家重複「歌唱」一字，隨後又回到四四拍（1'02"）。
Но роза милая не чувствует, не внемлет, И под влюбленный гимн колеблется и дремлет.	美好玫瑰毫無所感，毫不注意， 在這愛的頌歌中，安穩搖晃著進入夢鄉。	低音忽然間降了半音（1'24"），以顯示玫瑰的冷漠，句尾重複「美好玫瑰」（1'39"）一詞。旋律到「愛的頌歌」處（1'45"），聲線突然拔高（該小節也變為三四拍）。藉由少了一拍，加上其後鋼琴的左手顫音（1'49"），作曲家表現夜鶯的激動急切。但玫瑰仍然無感，句尾重複歌詞「進入夢鄉」（2'12"）與「美好玫瑰」（2'15"）。

歌詞原文	中文語意	賞析
Не так ли ты поёшь для хладной красоты? Опомнись, о поэт, к чему стремишься ты?	你是否也曾這樣，對著冷酷的美人歌唱？詩人，醒醒吧，你還有什麼嚮往？	上述是描繪場景。此段開始是詩人的感嘆（2'26"）。鋼琴帶回了先前的聲樂旋律，聲樂卻變成評論。
Она не слушает, не чувствует поэта; Глядишь — она цветет; взываешь — нет ответа.	她根本不聽，感覺不到詩人的存在；你看她——她盛開；你叫她——卻沒有回答。	來到詩句的最後一段（2'53"），音樂情緒逐漸上升，卻在「她盛開」（3'12"）停住。最後一句緩緩延續如此情緒，但在「沒有回答」（3'31"）唱出後，音樂改了調號（3'38"），提示不同的聲響環境。之後「沒有回答」重複三次，像是心裡迴聲，最後以極弱音結尾。

延 伸 聆 聽

普希金詩作多、佳作亦多，加上音韻優美，因此太多作曲家為之譜曲。若真要數算，何止是一本書的內容。就本書收錄的作曲家延伸，拉赫曼尼諾夫的作品三十四《十四首歌曲》，裡面的〈繆思〉、〈暴風雨〉、〈阿里翁〉（Arion），庫宜作品三十三之四〈燒毀的情書〉，都是名作。在本書提及的作曲家之外，我非常推薦拉赫曼尼諾夫好友梅特納（Nikolai Medtner, 1880-1951）的兩組《七首普希金之歌》（作品二十九與五十二）與兩組《六首普希金之歌》（作品三十二與三十六）。其中作品二十九的第二首，是普希金出版於1816年的〈歌者〉，詩作中譯如下：

> 每當深夜，你可曾聽見樹叢後
> 有位歌者唱著愛情，唱自己的悲痛？
> 每當黎明，田野一片寂靜，
> 那蘆笛憂鬱而單調的聲音，
> 你可曾聽見？
>
> 在孤寂幽暗的樹林，你可曾看見
> 有位歌者唱著愛情，唱自己的悲痛？
> 你可曾察覺那淚痕、那微笑，

> 或是充滿了思念的、柔情的一瞥，
> 你可曾看見？
>
> 你可曾嘆息，當你聆聽那位歌者
> 用平靜的聲音歌唱悲哀、歌唱愛情？
> 當你在林中看見那位少年，
> 遇見他那黯然無神的目光，
> 你可曾嘆息？

　　之所以特別提及此詩，在於它也被柴可夫斯基改成女聲二重唱，置於歌劇開頭，藉以表現兩位女角的個性差異。那是鼎鼎大名的《尤金・奧涅金》，也是下一章要說的故事。讓我們繼續看下去……

chapter

2

震古鑠今的「抒情詩場景」：柴可夫斯基《尤金・奧涅金》

> ‖ **作曲：柴可夫斯基**
> ‖ **劇本：柴可夫斯基與席洛夫斯基改自普希金同名長篇詩體小說**
> ‖ **體裁：三幕七場之「抒情詩場景」**
> ‖ **創作時間：1877年5月至1878年1月，後於1879年3月、1880**
> ‖ **年10月、1885年8月與1891年6至7月修訂**
> ‖ **首演：1879年3月，莫斯科**

 普希金名作甚多，但真要選最具代表性的一部，那非長篇詩體小說《尤金・奧涅金》莫屬[1]。它在俄國家喻戶曉，女主角的寫信場景更被蘇聯官方選入語文教材，自1930年代起成為學生必須背誦的名篇，可謂無人不知[2]。就詩歌寫作而言，《尤金・奧涅金》的詩行脫胎於「莎士比亞式十四行詩」，加以獨到的節奏與聲韻調度，成為靈動巧妙的「奧涅金詩節」（也有人稱為「普希金式十四行詩），不只將俄文寫出更高的藝術成就，也成為後世不斷模仿的典範[3]。

1：Евгений Онегин，轉譯為羅馬字母應是 Evgeny Onegin，中文音譯接近「葉甫蓋尼・奧涅金」。然而西方長期將 Evgeny 對應為 Eugene，因此稱為「尤金・奧涅金」。本篇引用的原作詩句來自宋雲森教授譯文。普希金著，宋雲森譯，《葉甫蓋尼・奧涅金》（新竹：啟明，2021），包括第 66, 67, 70, 71, 77 頁的引用。
2：《俄羅斯文學》，頁55。
3：可見納博科夫在其英譯本的分析。Alexander Pushkin, *Eugene Onegin* (trans. V. Nabokov)（Princeton: Princeton University Press, 2018），pp. 9-14.

十九世紀初俄國生活百科全書

　　它的創新之處不止於此。舉例來說，它也是分期發行小說的先驅。《尤金・奧涅金》本文分成八章，另有附錄《奧涅金旅遊片段》與不完整的《第十章》。普希金從1823年春天開始寫作，到1830年秋日完成，1831年又為結尾增添詩句。他寫完一章出版一章，1825到1832年間分段付梓，至1833年才發單行本。如此寫作過程也讓小說反映作者的變化。在風格上，第一章展現的是24歲、青春才情無可遏抑的普希金。文辭優美諧謔逗趣，機智靈光躍然紙上，不少人認為這

ЕВГЕНІЙ ОНѢГИНЪ ВЪ ПРЕДСТАВЛЕНІИ ПУШКИНА.

普希金的筆記與稿件中常見其塗鴉與繪畫，這是他畫的奧涅金形象。

章足稱他的最高成就，格律押韻玩得光芒萬丈[4]。然而隨著時光流轉，普希金的鋒利辛辣逐漸化為莞爾幽默，筆調和角色一起熟成。到了最後一章，我們見到更豐富、更深刻也更洗鍊的情感吐露。少了昔日的火花四射，添了歲月的醇厚從容——雖然不免帶著感傷。

但變化的不只是風格，有時也包括作者對角色的看法。在普希金的時代，些微的不一致並非缺點，反而受到讚譽，「因為這使得他們小說創作和真實世界的人物一樣，既不連貫，也不可知。」[5]作者甚至在第一章結尾就預告，有關這部詩篇小說，「矛盾之處到處有，動手修改卻不願。」論及真實世界，那又是《尤金‧奧涅金》另一迷人之處。普希金不只刻劃角色，更細膩描繪時代，從浪漫主義的土壤生出寫實主義的枝枒，多元呈現當時俄國社會。第一章提及的大量實際人名即明白告訴讀者，作者寫的正是「當代」。想充分了解這點，最好閱讀納博科夫的《尤金‧奧涅金》英譯。此作不只赫赫有名，更有蔚為奇觀的詳盡註釋。兩相對照，即知《尤金‧奧涅金》足稱具體而微的十九世紀初俄國生活百科。普希金曾謂第一章即是「1819年末彼得堡年輕人的社交生活」。在第二至六章，我們見到外省貴族地主的日常，第七、八章則是莫斯科與聖彼得堡的上流社會。《奧涅金旅遊片段》描寫俄國各重要地區的生活風情，不完整的第十章也

4：米爾斯基即持如此觀點。見《俄國文學史》，頁124。
5：《俄羅斯文學》，頁40。

記載了俄國的革命風潮。連其中以虛線表示的省略詩節，都反映那個具有嚴格審查制度的時代，當然也包括普希金以空白所表達的諷刺[6]。讀《尤金・奧涅金》一次，就是穿越時空一回。我們的主角奧涅金，則是那時期的代表，後來所稱的「多餘人」。

奧涅金：多餘人的代表

列賓於1874年繪製的屠格涅夫肖像。

6：有各種說法解釋《尤金・奧涅金》中的謎樣省略。普希金在1830年曾親自表示：「那些省略的詩節不止一次成了責備的口實。《奧涅金》裡有些詩節，是我不能或是不想付印的——這沒有什麼可奇怪的。但把它們省略了，就切斷了故事的聯繫；因此我把它們本來所占的地方空出來。最好是用別的詩節來替換它們，或是把我保留的詩節重新融化並且融合起來。但是，對不起，對這個我是太懶了。我也來謙遜的承認一句，在《唐・璜》裡也有兩節省略的詩！」雖然他的真正意思，或許也因為審查制度而未能明說。見〈普希金論《葉甫蓋尼・奧涅金》〉，收入普希金著，呂熒譯，《普希金文集》第三冊（合肥：安徽文藝出版社，1996），頁340。

Elena Soudkovskaïa於1908年繪製的《尤金・奧涅金》插圖，奧涅金的「多餘人」形象深植人心。

「多餘人」（Лишний человек；the superfluous man）這個詞來自於屠格涅夫1850年的中篇小說《一個多餘人的日記》（*The Diary of a Superfluous Man*），透過將死之人的回顧表達作者看法，日後它也就成為這類人物的統稱。所謂的「多餘人」，通常指受過西化教育的貴族知識青年。他們不滿傳統農奴制度和封建宗法，有心改變俄國，但眼高手低，缺乏實際作為與能力，又限於貴族身分，最後只能以縱情逸樂、追

求刺激來排憂解悶[7]。奧涅金正是「多餘人」始祖：他到外省推動農村改革，建樹難估；意欲寫作，半途而廢。心懷自由進步思想，卻受社會固習羈絆，最後友誼、愛情雙雙失落，落得一事無成、自我放逐。不過，普希金雖然意欲批判，卻也自我解嘲，畢竟他身上也流著「多餘人」的血。他以作者身分自稱「奧涅金好友」，一方面說故事，另方面又不時和讀者說話，時而描述、時而評論，時而在故事內、時而在故事外，見證情節發展又自敘心事，也以奧涅金映照自身，根本是小說的第二男主角。如此類似後設的特殊結構不但引人入勝，置於普希金開始動筆的1823年，於俄文創作中更顯橫空出世，再度證明作者的驚人才情。

《尤金・奧涅金》的結構與故事

　　《尤金・奧涅金》由389節十四行詩，共5446行構成。本文八章摘要如下：

　　　第一章介紹奧涅金的背景、成長過程、性格、思想與生活方式。普希金把後語放到前言，開場就有戲，告訴讀者奧涅金將繼承伯父遺產來到外省。生於貴族之家，他通曉法語，熟悉上流社會所有生活技能，說話引經據典又俏皮，還涉獵經濟學與《國富論》，滔滔說出大道理。憑著不凡儀容與談吐，青春正盛的奧涅

7：見Ellen Chances, "The Superfluous Man in Russian Literature," in *The Routledge Companion to Russian Literature*, ed. Neil Cornwell（New York: Routledge, 2001）, pp. 111-122.

金在彼得堡如魚得水，穿梭舞會劇院，逸樂脂粉之間。一切得來太容易，終究落得百無聊賴。到了外省雖被自然風光吸引，三日之後，又感到乏味至極。

　　第二章其他三位要角登場。奧涅金在領地以微薄地租取代徭役古制，又不愛和鄉間仕紳往來，被當地貴族視為異類，但他倒認識了18歲的貴族青年連斯基（Vladimir Lensky）。連斯基留學德國哥廷根，和奧涅金同樣懷有自由思想，卻不像他已然老於世故與情場。他青春爛漫，對世界與愛情仍有憧憬。由此，作者帶出另一地主拉林（Larin）府上的兩位千金：連斯基與美麗而有些輕佻的歐爾嘉（Olga）熱戀並訂有婚約，其姊塔蒂雅娜（Tatyana）雖無妹妹嬌豔，卻聰明愛幻想，嗜讀英國理察森（Samuel Richardson，1689-1761）的感傷主義小說，嫻靜外表下蘊藏真誠熱情。她愛獨處，也喜愛大自然，如林間小鹿怕生而有「俄羅斯靈魂」。她們的母親本來打扮時髦，傾心花花公子，也有自己的青春幻夢，卻被家裡嫁至外省，做好好先生的妻子。一旦習慣平淡，拉林夫人也甘之如飴，在丈夫過世後掌管一家。

　　第三章，奧涅金在連斯基帶領下突然造訪拉林家。大家議論是否又來一名求婚者，讓他深感厭煩。塔蒂雅娜對奧涅金一見鍾情，視他為所讀小說中男主角的總合。她和保姆訴說心事，徹夜難眠，索性大膽寫信，向奧涅金傾訴自己純潔的愛情，天亮後託保姆轉交。第四章是奧涅金的回應。厭倦愛情遊戲的他，面對如此真誠表白，心靈雖為之顫動，仍以誠懇好意，又不免帶著幾分說教的口吻，拒絕了塔蒂雅娜。佳人黯然神傷，奧涅金卻一如往常，連斯基與奧爾嘉則繼續蜜意濃情，天天見面，準備迎接不久後的婚禮。

　　第五章是情節轉捩點。塔蒂雅娜做了一場怪夢：她在茫茫雪地被狗熊追逐，帶往群魔聚會處，赫然見到奧涅金，又見他砍死連斯基。夢醒後，即是賓客紛紛前來她的命名日聚會，座中包括連斯基與奧涅金。塔蒂雅娜為此心神不寧、鬱鬱寡歡，大感無聊的奧涅金埋怨連斯基帶他來此，故意在舞會向歐爾嘉大獻殷勤，怎料後者竟也投懷送抱，連斯基憤而離去。第六章，出於社會慣習，連斯基要求與奧涅金決鬥。奧涅金明明憐惜青年友人，知道不該爭強好勝，卻也囿於社會慣習，貿然赴約。歐爾嘉完全忘卻舞會之事，盈盈笑語如常；奧涅金決鬥姍姍來遲，好像不當回事。連斯基最後卻胸口中槍而死，喪命喪得毫無意義。追悔莫及，第七章奧涅金出國漫遊，但快樂的歐爾嘉依然快樂，不久便忘了連斯基，嫁給甜言蜜語的槍騎兵，遠走軍團駐地。塔蒂雅娜則來到奧涅金昔日居所，見其藏書、閱其評註，才更了解他的內在。後來在母親安排下，她告別鄉間山水，前往莫斯科。

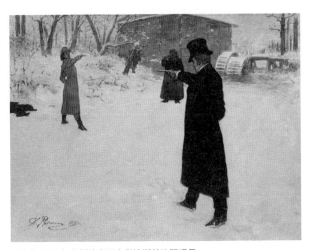

列賓於1899年繪製的奧涅金與連斯基決鬥場景。

「我們背叛青春，青春也對我們說謊」，第八章已是數年後。奧涅金離開外省、飄泊天涯，「人生沒有目的」，也「沒有職務、事業與妻室」。當他結束浪遊，回到家鄉聖彼得堡，在舞會上驚見當年的塔蒂雅娜，已是京城風華絕代的將軍夫人。處境倒轉，奧涅金反過來像個孩子般向塔蒂雅娜示愛，換成他寫下熱烈的情書。數月後兩人終於單獨相見。儘管寧願回到鄉間山水，儘管承認自己依然心懷舊情，塔蒂雅娜無法背叛丈夫，徒留悔恨難堪的奧涅金。

柴可夫斯基的《尤金・奧涅金》

關於這部小說，最著名的相關音樂作品，就是柴可夫斯基的同名歌劇。這位作曲大師雖然從小即展露音樂天分，但家人並沒有栽培他成為音樂家。若非聖彼得堡音樂院適時於1862年成立，已畢業於皇家法律學院、在司法院任職的他，也許就要在文書裡度過一生，而不是以音樂創作展現他纖細敏感又狂放激越的俄國靈魂。不過，即使擁有不世出的旋律長才，即使之前已經寫過四部歌劇，當有人向他提議將《尤金・奧涅金》改為歌劇，柴可夫斯基的第一反應卻是抗拒[8]。這不難想像。《尤金・奧涅金》實在太過著名、文學成就太高、涵義太多元微妙又太被人喜愛敬愛，改編大概只會落得

8：以下兩段關於這部作品的資料，主要參考 David Brown, *Tchaikovsky: The Man and His Music* (London: Faber and Faber, 2010)，pp. 143-170 以及 Tchaikovsky Research 網站 https://en.tchaikovsky-research.net/pages/Yevgeny_Onegin（2021年4月網路連結）。

動輒得咎、引人笑罵。但這個作品畢竟太迷人,「我不是看不到它的缺點」,柴可夫斯基告訴他的弟弟:「我完全知道它可供發揮的幅度不大,舞台效果也很貧乏,但普希金卓越的詩句體現了詩的豐富、人性與題材的單純,將能彌補所有可能的缺陷。」

於聖彼得堡音樂院求學時的柴可夫斯基(攝於1863年)。

另一方面，障礙與助力其實一體兩面。雖然剪裁普希金，包括必須填補的詞句，可能冒犯熟悉原作的人——首演時，觀眾席果然不時傳來「這是褻瀆！」的責備——但也因為原作家喻戶曉，柴可夫斯基也就不必交代所有細節，而能僅挑重要段落，其餘讓觀眾自行腦補即可。因此雖然最初他找席洛夫斯基（Konstantin Shilovsky, 1849-1893）改寫劇本，到頭來他索性親自動手，選了七個場景，當然也大量引用普希金原句。歌劇開頭塔蒂雅娜與歐爾嘉的二重唱，唱詞也來自普希金的詩作〈歌者〉。都說形式影響內容，如此特殊結構，也讓柴可夫斯基得以一償所願，寫出遠離陳腐舊規，不同於既有歌劇的「抒情詩場景」（柴可夫斯基對此劇的稱呼）。他的意志甚至貫徹到實際製作：他讓莫斯科音樂院的學生擔任此劇（選段）首演，而非專業劇院歌手與製作團隊。「我知道我在做什麼」，面對親友疑慮，柴可夫斯基仍然相信，沒有豐富經驗的學生才能不受傳統歌劇風氣影響，也才能表現他想要的清新。

高超的對比：文學與音樂的交會

柴可夫斯基曾以自己的詩作譜曲。雖然不是了不起的高手，但仍是具有一定文學素養的作曲家。他對《尤金·奧涅金》文本的剪裁與譜寫的音樂，可說互為表裡，兩者共同指向普希金創作的核心技巧，那就是「對比」。我們可由下面

數項比較觀察[9]：

1. 都城世界與外省鄉間

以法文為主要語言、西化的彼得堡上流社會貴族文化圈（以法文monde「世界」稱之），和屬於自然、洋溢古老俄羅斯風情、外省地主的鄉間天地，堪稱截然不同的環境。我們不但在各種俄國小說中一次次見到這兩個世界，出身於後者但在聖彼得堡音樂院學習的柴可夫斯基，對這兩者更是熟稔，而他以極為簡單精練的手法呈現它們。在開場姊妹二重唱之後，他即以俄國民歌的旋律應答風格寫作村民合唱，最後化為活潑歡樂的歌舞，將觀眾立即帶往拉林家的郊外宅邸。如此手法得益於前輩格林卡，經柴可夫斯基等人發展也

《尤金‧奧涅金》首版封面。

9：以下的音樂分析主要參考 E. M. 奧爾洛娃著，苗林譯，〈歌劇《葉甫根尼‧奧涅金》的音樂〉，收入人民音樂出版社編輯部編《奧涅金》（北京：人民音樂出版社，1984），頁4-41。

就成為俄國音樂的重要傳統。塔蒂雅娜命名日的圓舞曲與彼得堡豪華廳堂的波蘭舞曲，更堪稱言簡意賅，幾個小節就描繪一切，後者更屬柴可夫斯基最受歡迎的音樂會作品。

2. 人物之間的音樂對照

普希金的人物設計，包括用字遣詞，組組都是對比：歐爾嘉的美麗、歡快、淺薄，對照塔蒂雅娜的樸實、憂鬱、深刻。畢竟是一家人，柴可夫斯基給這對姊妹相似的旋律外貌，卻藉由微調音調而在大小調中變化，賦予她們不同的情緒與色彩。理想主義、青春不知世事的連斯基，對照利己優先、社交打滾已久的奧涅金，柴可夫斯基就給了相當不同的音樂。當他們終於唱出相同曲調，卻是在決鬥前的重唱。作曲家用卡農（canon）手法，讓彼此旋律錯開半小節──話雖一樣，相隔咫尺即成天涯。

3. 貫穿全劇的兩大旋律主題

反過來說，相較於歐爾嘉的現實主義，以及奧涅金的自我中心，連斯基與塔蒂雅娜在氣質上更為相近，柴可夫斯基的確也賦予他們相近的音調。小說雖叫「奧涅金」，但這個角色並沒有得到柴可夫斯基的愛。他的音樂優雅，一如他的貴族身家與社會階級，雖不冷淡，但再見塔蒂雅娜之前，始終帶著幾分疏離。真正吸引柴可夫斯基的是塔蒂雅娜，全劇最先寫成的，即是她的寫信場景。也由這段，柴可夫斯基生出兩個縈繞全劇的主題，亦是理解劇情的關鍵。

　　第一個可謂命運。它由先沉後揚的四個音符構成。在寫信場景中首次出現時，宛如女主角的愁思（第6軌1'23"），煩惱該寫什麼好；當它在這段末尾現身，則直接對應女主角「聽天由命」的放手一搏（第6軌11'17"）。不過，如果你欣賞整部歌劇，對它絕對不可能陌生，因為柴可夫斯基以它作歌劇前奏，之後隨主角登場而不斷纏繞其間，是預告也是警語，簡直是此劇的音樂簽名。

　　第二個當然也和命運有關，但多了夢幻色彩，像是對命運的接受。在寫信場景，它化作中段最扣人心弦的旋律（第6

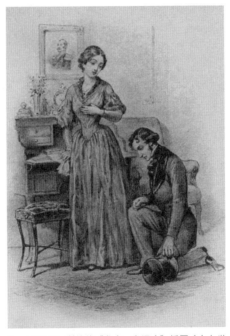

Pavel Sokolov所繪的《尤金‧奧涅金》插圖（十九世紀晚期作品），塔蒂雅娜拒絕奧涅金。

軌8'55"），作為女主角溫柔呼喚的前導。如此宛如嘆息的下降音型，在歌劇中最早出現於連斯基對歐爾嘉的示愛，自然也成為連斯基最後詠嘆調的素材（第5軌1'13"）。也由此我們再一次確認，連斯基與塔蒂雅娜果然擁有相似的音樂，本質上是更相近的靈魂。

4. 普希金的辛辣與諷刺

若說柴可夫斯基的改編有何缺失，大概就在他無法忠實表現普希金原作的辛辣挖苦與機智靈光。他甚至完全略去原著第一章，不對奧涅金多所介紹——雖然這也是強人所難，若是普羅高菲夫或蕭士塔高維契來寫這個題材，也許才會更偏重這個面向。只是少了這個面向，我們也就無法從歌劇理解，奧涅金其實也是那僵化社會的受害者，為此深受折磨。雖然玩世不恭，但並非惡人。正是因為他對上流社會的浮誇虛華、爾虞我詐有所警醒反思，所以才更頹唐厭世。又因個性執拗，導致偏往虎山行。但要說柴可夫斯基完全省略普希金的諷刺，那也言過於實。畢竟在歌詞剪裁上，他仍然佈下草蛇灰線。一開始拉林夫人與保姆的對話，「習慣是上帝的恩賜，它代替人間的幸福」，殊不知最後殺死連斯基的，正是要命迂腐的社會慣習。普希金說連斯基「不是很好的詩人」，柴可夫斯基給他的第一首詠嘆調（向歐爾嘉示愛），也以好聽但老套的筆法譜寫。在決鬥場景他的音樂變得成熟，尤其是和奧涅金的卡農，只是死亡已在不遠處迎接。第三幕第一場結尾，當奧涅金對塔蒂雅娜燃起熊熊愛火，他唱

的正是她寫信場景開頭的旋律——這的確是最大的諷刺與遺憾：塔蒂雅娜當年的悸動其實正確，奧涅金的確該是她的伴侶，可嘆兩人永遠錯過。如果你對音調非常敏銳，可能會發現在歌劇終場，從奧涅金的最後一句話到結尾，音樂變成E小調。那是代表連斯基的調性。作曲家要我們知道，現在，換成奧涅金要來承受幻夢的破滅與愛情的悲劇。

最著名的歌劇，也是作曲家人生轉捩點

然而最最諷刺的，不是小說，而是現實人生。普希金寫下毫無意義、令人嘆息扼腕的決鬥，怎知他也因同樣毫無意義的決鬥命喪槍下。柴可夫斯基開始譜寫《尤金·奧涅金》後不久，居然收到女學生情書。他一方面想平息已然傳開，關於自己同志性向的流言，另方面則是入戲太深，把小說當成現實。不想當拒絕塔蒂雅娜的奧涅金，柴可夫斯基竟然答應和該女結婚。雖然他以為這只是形式婚姻，但實際情況完全超出他的預想，最後蜜月即是地獄。他精神崩潰，靠親友挽救，休養多時才身心康復[10]。在這種情況下，他還能重新提筆，完成這部成為他歌劇代表作的經典，實是世人最大的幸運啊。

10：關於此事件的史料分析，請見波茲南斯基（Alexander Poznansky）著，張慧譯，〈重新審視柴科夫斯基的一生〉，收入伯特斯坦（Leon Botstein）、楊燕迪主編《柴科夫斯基和他的世界》（上海：華東師範大學出版社，2014），頁24-34。

音 樂 賞 析

CD第5軌

柴可夫斯基：《尤金‧奧涅金》第二幕第二場，〈連斯基的詠嘆調〉

奧爾之小提琴與鋼琴合奏改編版

相較於奧涅金，柴可夫斯基對連斯基顯然傾注更多熱情與靈感，為他寫下精采旋律。連斯基決鬥前的獨白，應是最美、最著名的俄文男高音歌劇唱段。除了林姆斯基—柯薩科夫歌劇《薩達柯》（*Sadko*）中的〈印度之歌〉，可說沒有足以匹敵的詠嘆調。

這段唱詞改自普希金《尤金‧奧涅金》第六章，連斯基決鬥前寫下的詩作。原作中譯如下：

> 你遠去何方，究竟去何方？
> 我那青春歲月有如黃金般。
> 明日等待著我的是什麼？
> 我尋尋覓覓的目光是枉然，
> 它隱身在沉沉的黑暗。
> 不用找，命運的法則是公正。
> 我將利箭穿心地殞落，
> 或是利箭從身旁掠過，

其實，二者皆好：不論是醒是睡，

命定的時刻終將來到；

紛擾的白晝固然美好，

低垂的黑夜依然美妙！

明晨依然霞光萬丈，

白日依然晴朗燦爛；

而我——或許，將雙腳踩進

墳墓神秘的陰影，

緩緩的勒忒河將吞噬

人們對我年輕詩人的記憶，

世界將把我忘記；

而妳會來嗎，美麗的少女，

在英年早逝者的骨灰罈灑下清淚幾滴，

並且想到：此人曾經把我愛過，

曾經對我一人奉獻過

風暴般生命慘澹的晨曦！……

心中的知己，親愛的少女，

來吧，來吧：我是妳的伴侶！……

　　普希金的嘲弄無所不在，就連這段絕命詞，他也要以此挖苦平庸詩人，意象、聲韻、構句的本事不過爾爾。甚至在連斯基死後，普希金的句子起先還在模仿彆腳詩意——所幸他的諷刺仍有界限，之後的致哀就是偉大詩人的真情流露。柴可夫斯基則始終給予絕美曲調，結尾前更翻出不同的和聲色調，聞之更是揪心。

　　匈牙利小提琴名家奧爾（Leopold Auer, 1845-1930）學承

奧爾與海菲茲在紐約合影（攝於1919年）。

多元，更著名的是他的教學。從1868到1917年，他在聖彼得堡音樂院任教近半世紀，培育出好幾代卓越演奏家，包括鼎鼎大名的艾爾曼（Mischa Elman, 1891-1967）、海菲茲（Jascha Heifetz, 1901-1987）以及米爾斯坦（Nathan Milstein, 1904-1992）等等。柴可夫斯基非常欣賞奧爾的演奏，甚至曾打算將他的小提琴協奏曲題獻給他（但奧爾對其中某些樂段的技法存疑）。奧爾這首改編從歌劇第二幕第二場，宛如惡兆的前奏開始，接著帶出連斯基的詠嘆，以各種繁複高深的雙音與琶音技法豐富曲調，主段每次出現都有不同。專輯中的演奏也參考了海菲茲1922年錄音的刪改。

CD第6軌

柴可夫斯基:《尤金・奧涅金》第一幕第二場,塔蒂雅娜的寫信場景

　　塔蒂雅娜或許是俄國文學裡最美好的女性形象。身為情場高手,普希金筆下的女人並不虛幻,但他確實賦予這個人物特別的柔情,愛讀感傷小說,卻也深愛大自然,宛如古老俄羅斯靈魂的化身。光是這名字本身,就有作者的獨到用心:

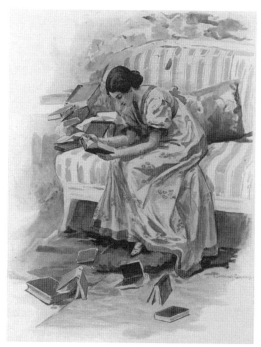

Elena Soudkovskaïa的《尤金・奧涅金》插圖,愛讀書好幻想的塔蒂雅娜。

> 我們不可謂不任性，
> 這是有史以來的首次，
> 竟然以如此的名字
> 獻給神聖嬌貴的小說。
> 但又怎麼樣？至少它悅耳動聽；
> 然而我知道，它讓人聯想到
> 姥姥的年代，還有婢女的廂房！

之所以這樣說，在於「塔蒂雅娜」其實是俄國民間故事常見的人名，自然有種「古樸感」，而她也的確和俄羅斯大地、民俗日常緊緊相依。普希金甚至在第五章明講：

> 塔蒂雅娜（擁有俄羅斯靈魂，
> 自己也說不出所以然）
> 熱愛俄羅斯的冬天，
> 熱愛那冷冷的美景，
> 還有陽光下凜冽的冰霜，
> 熱愛乘坐雪橇兜風，與晚霞中
> 閃閃發亮的玫瑰色雪片，
> 以及主顯節夜晚的幽暗。

也難怪在第三章，普希金要費心安排她和保姆的對話——那是永恆的俄羅斯大地，古老民間生活智慧的化身。自始至終，塔蒂雅娜都以質樸自然的民間口語說話。雖然「她的俄語並不很優異」，要和奧涅金寫信告白，用的仍然是法語（小說中是「作者」翻成俄語的版本）。就算成為涅瓦河京城的社交界女皇，她遣詞用句仍和當年書信無異，真摯懇切

而非縟麗浮誇[11]。第八章最後她和奧涅金的表白，告訴我們為何這個角色深受世代讀者喜愛：

> 然而，奧涅金，當前的富貴尊榮
> 於我卻是讓人生厭的浮雲虛榮，
> 我在上流社會旋風般的勝利，
> 我夜夜歡宴與時髦宅邸，
> 這些有何意義？我很樂意
> 將這些假面舞會的臭皮囊拋棄，
> 將所有這些喧嘩、酒醉與亮麗，
> 換取一櫃的書籍，與庭院的荒草萋萋，
> 換取寒傖的茅屋瓦舍，
> 換取昔日的偏僻舊地，
> 奧涅金，那兒我首次遇見你，
> 還要換取儉樸的一墳之地，
> 那兒如今樹木成蔭，十字架豎立，
> 把我可憐的奶娘護庇……

如此特色，也在寫信場景中表露無遺。前面提過，她是柴可夫斯基真心喜愛的角色。在1883年9月28日寫給贊助人梅克夫人的信中，他這樣描述她：

> 塔蒂雅娜不只是一位鍾情京城公子的外省姑娘。她是一位涉世未深的純情少女；這是一個在模糊地尋找理想、熱情地追求理想的耽於幻想的人物。她在未見到任何與理想切近的事物時，感到不滿，但依然保持平靜。然而一旦出現一位在外表上與外省俗

11：關於塔蒂雅娜用語的分析，見徐稚芳，《俄羅斯文學中的女性》（北京：北京大學出版社，1995），頁6-9。

**氣的人群顯得不同的人物，她就會認為這就是她的理想對象，感
情達到不可抑制的地步。普希金出色地形容了這種少女情懷的力
量，而我在很久以前，就因塔蒂雅娜在奧涅金出現後內心的深刻
詩意表現而深受觸動[12]。**

　　這段話完全就是寫信場景的內涵以及他譜出的音樂。書信
本文，柴可夫斯基幾乎沿用普希金原句。在塔蒂雅娜寫信的
獨白段落前，約有九分鐘的前奏與她和保姆的對話。保姆來
道晚安，已著睡衣的塔蒂雅娜卻在鏡子前沉思。塔蒂雅娜要
保姆說故事，問她可曾戀愛過？**「呵，得了，在那個年代，
從來沒聽過什麼談情說愛。要不我那過世的婆婆，豈能讓我活
到現在。」「那妳又如何成了親，奶媽？」「說起來，都是上帝
的旨意……」**原來保姆嫁人時不過13歲，而她的夫婿竟然比
她還小，兩人全憑媒妁之言結婚。塔蒂雅娜坦承自己煩悶憂
愁，陷入熱戀，要保姆為她拿來紙筆，搬來桌子，她一會兒
就睡。

　　此時，月光照著她，萬籟俱寂。塔蒂雅娜一手支著身體，
一手提筆，史上最偉大的女高音獨白場景之一，就此展開
……

12：Arnold Alshvange 著，高士彥譯，《柴可夫斯基》下冊（台北：世界文物，1985），頁
77。

歌詞原文	中文語意	賞析
Пускай погибну я, но прежде я в ослепительной надежде блаженство тёмное зову, я негу жизни узнаю! Я пью волшебный яд желаний, меня преследуют мечты! Везде, везде передо мной Мой искуситель роковой! Везде, везде он предо мною!	讓我毀滅吧, 但我仍然想要在眩目的希望裡, 召喚我渺茫的幸福, 我知道生活的溫柔! 我吞飲慾望的迷魂酒, 有個幻影困擾著我! 到處,到處, 在我面前都是這致命的誘惑者! 到處,到處, 在我的面前!	這段開頭前奏,是塔蒂雅娜「發呆沉思許久,突然焦急地站起,臉上露出堅決的表情。」我們聽到她情竇初開、忐忑不安的心跳(0'16"),最後爆發出心靈的真摯呼喊。塔蒂雅娜在降D大調上開口(0'37")。這是代表她的調性。接下來雖然調性隨情思發展而轉變,最後仍會回到降D大調。
Нет, всё не то! Начну сначала!.. Ах, что со мной! Я вся горю! Не знаю, как начать...	不,全不對! 我重新寫吧! 啊!怎麼啦! 我真害羞! 不知道, 怎麼寫……	音樂表現「她走向書桌,坐下,寫了一會兒,又停下來」的躊躇模樣(1'20"),緊接著,我們聽到了貫穿整部歌劇的命運主題(1'24")。當塔蒂雅娜覺得詞不達意,音樂模仿她揉紙丟棄的動作(1'55"-2'00")。在接下來的信件內容,柴可夫斯基幾乎沿用普希金的原句,也就是說信件從此真正開始。

歌詞原文	中文語意	賞析
Я к вам пишу — чего же боле? Что я могу ещё сказать? Теперь, я знаю, в вашей воле Меня презреньем наказать! Но вы, к моей несчастной доле Хоть каплю жалости храня, Вы не оставите меня! Сначала я молчать хотела; Поверьте: моего стыда Вы не узнали б никогда, Никогда!..	我給您寫信—— 這能怎樣呢？ 我還能向您說什麼？ 我知道 您現在有權力， 用輕蔑來處罰我！ 但對我這 不幸的命運， 只要您有一點憐憫， 我求您不要不理我！ 我最初本想 保持沉默； 請相信： 我的害羞您絕不會知道，絕不會！	此段起斜體表示信件內容。 上一段之所以「不對」，在於文字太雕琢，不免矯作。塔蒂雅娜繼續寫，我們聽到代表寫信的旋律（2'20"），下降的八度音彷彿是腦海中的字——落在紙上（2'23"）。接著她開始讀自己寫的信：這次她拋下所有不必要的形容，誠懇表白。
О да, клялась я сохранить в душе Признанье в страсти пылкой и безумной! Увы! Не в силах я владеть своей душой... Пусть будет то, что быть должно со мной, — Ему признаю́сь я! Смелей! Он все узнает!	啊，是的， 我曾對自己發過誓， 把我的感情隱藏在心裡！ 可是！我沒有力量控制自己…… 隨它去吧，只好聽天由命—— 我全部告訴他！ 大膽些，讓他全知道吧！	此處音樂變成說話語氣（3'45"），表現塔蒂雅娜把筆放下，對自己說話。

歌詞原文	中文語意	賞析
Зачем, зачем вы посетили нас? В глуши забытого селенья Я б никогда не знала вас, Не знала б горького мученья. Души неопытной волненья Смирив со временем (как знать?), По сердцу я нашла бы друга, Была бы верная супруга И добродетельная мать...	您為什麼到我們家裡來？不然在這偏僻鄉村，我本來永遠不會認識您，也就不會嘗到痛苦折磨。年輕心靈的激動會隨時間平息（誰知道呢？），也許，我會找到一個知心伴侶，做他的忠實妻子，成為賢良的母親……	先前寫信旋律再度出現（4'55"）。此段普希金刻劃出迷人的少女心，完全沉浸在幻想當中……這個角色之難，在於既要有少女的音色，又常在中音域徘徊。聲樂家要能唱出美麗線條，也要做足各種說話語氣，表現出寬廣的情感幅度。
Другой!.. Нет, никому на свете Не отдала бы сердца я! То в вышнем суждено совете, То воля неба: я твоя! Вся жизнь моя была залогом Свиданья верного с тобой; Я знаю, ты мне послан богом, До гроба ты хранитель мой!	別人！不！我絕不把心交給世上其他人！這是命運的安排，這是上天的旨意：我屬於你！我整個生命就是保證就是要來和你相會，我知道，上帝把你送給我，是要你終生保護我！	怎能！塔蒂雅娜突然站起來（5'57"）。她不能想像自己嫁給別人！從這段開始，她對奧涅金的稱呼，從有距離、客套意味的「您」，變成了親近的「你」，音樂也隨之熱烈加快。

歌詞原文	中文語意	賞析
Ты в сновиденьях мне являлся, Незримый, ты уж был мне мил, Твой чудный взгляд меня томил, В душе твой голос раздавался.	你在我夢境裡出現； 尚未見你， 我就感到親近， 你的眼神使我煩惱， 你的聲調 在我心中繚繞。	此處塔蒂雅娜訴說夢境（6'45"），音樂也模擬宛如泡泡般冒出的幻想（6'52"）……
Давно... Нет, это был не сон! Ты чуть вошёл, я вмиг узнала, Вся обомлела, запылала И в мыслях молвила: вот он! Вот он!..	曾經…… 不，那不是夢！ 你一走進， 我就心知肚明， 我心慌意亂， 滿臉羞紅， 在心裡說：是他呀！ 是他呀！……	塔蒂雅娜再度回到現實（7'28"）。愛讀感傷浪漫小說的她，將奧涅金當成小說男主角，見到他宛如幻想成真。因此即使初次見面，她也覺得早已熟識此人，大聲呼喊「就是他」（7'49"）。

歌詞原文	中文語意	賞析
Не правда ль, я тебя слыхала, Ты говорил со мной в тиши, Когда я бедным помогала, Или молитвой услаждала Тоску души? И в это самое мгновенье Не ты ли, милое виденье, В прозрачной темноте мелькнул, Приникнул тихо к изголовью, Не ты ль, с отрадой и любовью, Слова надежды мне шепнул?	當我幫助窮人時，好像聽見你說話。當我用禱告解憂，你就悄聲對我耳語，不是嗎？啊，就在這樣的時候，好像你的可愛幻影，在寂靜夜色裡閃過，輕輕地伏在我的床邊，充滿喜悅和愛情，說出了期待的話？	普希金曾謂「所有這些男主角，在懷春少女如夢似幻的心裡，化身成一個統一的形象，匯集奧涅金一人的身上。」而這形象又是「完美無缺的範例」，塔蒂雅娜不只覺得眼下處處是奧涅金，更覺得他與善良美好同在。唱完這幾句，塔蒂雅娜走向書桌，提筆再寫。先前種種美好曲調像是導引與準備，這個場景最動人的詠嘆即將登場……
Кто ты, мой ангел ли хранитель Или коварный искуситель? Мои сомненья разреши. Быть может, это все пустое, Обман неопытной души, И суждено совсем иное?..	你是我的守護天使，還是狡詐的誘惑者？請打消我的重重疑慮。難道這全是虛空幻夢，涉世未深的靈魂的自欺，而命運完全另有安排？	音樂回到降D大調，前奏登場，展現女主角真誠純潔的內心（8'55"）。她每個唱句後的音樂，都是她內心的回聲（9'44"）。注意：最後一句的句尾調性改變（11'00"）而回聲也像一個問號（11'10"）。

歌詞原文	中文語意	賞析
Но так и быть! Судьбу мою Отныне я тебе вручаю, Перед тобою слезы лью, Твоей защиты умоляю, Умоляю!	隨它去吧！ 從今天起我就把命運 交給你了， 在你面前， 我流著淚， 我請求你保護， 我請求你呀！	我們再次聽到塔蒂雅娜忐忑不安的心跳（11'17"），但這次音樂裡有著決心。

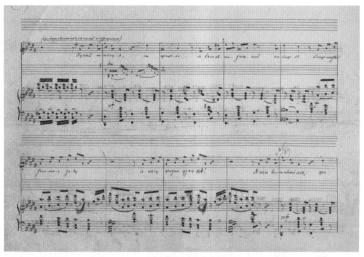

柴可夫斯基《尤金・奧涅金》寫信場景手稿（塔蒂雅娜開唱處），現藏於莫斯科俄羅斯國家音樂博物館。

歌詞原文	中文語意	賞析
Вообрази: я здесь одна! Никто меня не понимает! Рассудок мой изнемогает, И молча гибнуть я должна! Я жду тебя, Я жду тебя! Единым словом Надежды сердца оживи Иль сон тяжелый прерви, Увы, заслуженным укором!	你看： 我在這裡多孤單！ 誰都不能了解 我的心情！ 啊！ 我神智已經昏亂， 我該默默地毀滅！ 我等待你， 我等待你！ 請用一句話恢復我心中最美好的希望 或請打破我這苦悶的迷夢， 承受斥責，啊， 那理所應得的斥責！	音樂回到了降D大調（11'36"），來到這段獨白的情感巔峰。請注意柴可夫斯基居然讓女高音在極低的音域，唱出「理所應得的斥責」。這是不合乎傳統歌劇習慣，卻能夠貼切表達文字的音樂。在之後的樂段中（12'33"），她回到桌前，提筆疾書，快速寫完這封信。
Кончаю! Страшно перечесть... Стыдом и страхом замираю... Но мне порукой ваша честь, И смело ей себя вверяю!	寫完了！ 我不敢再看…… 又羞又害怕， 心慌意亂…… 但他的信譽是我的保證， 而我獻上我的信任！	眼前盡是閃閃光輝（13'13"）。那是塔蒂雅娜誠摯的希望，也為這段獨白劃下句點。

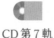

CD 第 7 軌

柴可夫斯基：《尤金‧奧涅金》第三幕第一場，葛雷敏親王的詠嘆調〈愛情對所有年紀的人一視同仁〉

在普希金的《尤金‧奧涅金》第七章結尾，提到一位「官職顯赫、身材胖碩」的將軍，在莫斯科社交舞會為塔蒂雅娜著迷。到了第八章，塔蒂雅娜已是他的妻子，而他和奧涅金原為舊識，在宴會裡將奧涅金——他妻子昔日的「鄉間鄰居」——再度介紹給塔蒂雅娜。然而普希金對他並無著墨，是柴可夫斯基給了他名字——葛雷敏親王（Prince Gremin）。歌劇保留了他和奧涅金的對話，但柴可夫斯基之所以要發展這個角色，唯一的理由就是為了這首詠嘆調。

為表現葛雷敏的穩重，此段以傳統工整形式寫作，首段為主題旋律鋪陳兩次，接著進入中段，最後重回首段，將歌詞再唱一回。柴可夫斯基敏銳的戲劇感，讓他知道必須要有這段詠嘆調，而且以最沉穩的男低音演唱，才能在華麗舞會與奧涅金幡然覺悟之間，達到最佳的情感過渡與動態變化中的巧妙平衡。這是男低音曲目中的瑰寶，情韻深長又不失單調的典範。

歌詞原文	中文語意	賞析
Любви все возрасты покорны: Её порывы благотворны И юноше в расцвете лет, Едва увидевшему свет, И закалённому судьбой Бойцу с седою головой.	愛情對所有年紀 一視同仁： 給所有人帶來幸福， 不論是對青春正盛、 初見世面的年輕人， 還是對飽經命運磨練 的灰髮戰士。	在降B大調持續的行板上，鋼琴伴奏緩緩開展，聲樂也娓娓道來。柴可夫斯基用最單純的起伏旋律，表現葛雷敏的真誠。
Онегин, я скрывать не стану: Безумно я люблю Татьяну! Тоскливо жизнь моя текла... Она явилась и дала, Как солнца луч среди ненастья, Мне жизнь и молодость, Да, молодость и счастье.	奧涅金， 我坦率對你說： 我衷心愛著 塔蒂雅娜！ 昔日我人生 苦悶地流逝…… 但她突然出現， 像陽光衝破了 風暴天空， 帶給我生命與青春， 是的， 青春與快樂。	葛雷敏對奧涅金說話（0'49"），提到塔蒂雅娜出現之後（1'11"），音樂配合文字做出變化，也為即將到來的中段預做準備：先放緩，才能變快。

歌詞原文	中文語意	賞析
Среди лукавых, малодушных, Шальных, балованных детей, Злодеев и смешных, и скучных, Тупых, привязчивых судей; Среди кокеток богомольных, Среди холопьев добровольных, Среди всведневных модных сцен, Учтивых, ласковых измен; Среди холодных приговоров Жестокосердной суеты, Среди досадной пустоты, Расчётов, дум и разговоров, —	我曾處在那些膽小、狡猾，愚蠢、被寵壞的小輩，以及荒謬、令人厭煩的惡棍之中；在假正經、賣弄風情的女人，與自願卑躬屈膝的奴才之中，被圍繞在庸俗浮華的偽善，有禮貌、情意深長的背叛；處於虛榮殘酷的冷酷斥責，處於算計、思考與對話中，那令人惱火的空虛——	中段的速度突然轉快（1'36"）。柴可夫斯基引用了《尤金‧奧涅金》中，普希金批判上流社會的句子，罵人罵得爽利奔放、文采飛揚。曲調隨著提到的猥瑣敗類而細碎，調性也「誤入歧途」，不斷改變。在進入「處於虛榮殘酷的冷酷斥責」這句時（2'13"），速度開始緩和，為塔蒂雅娜現身做準備……

歌詞原文	中文語意	賞析
Она блистает, как звезда во мраке ночи, В небе чистом, И мне является всегда В сиянье ангела, В сиянье ангела лучистом!..	她像明星發光，出現在夜晚最黑暗的時刻，在純粹、乾淨的天空，對我而言，她總是出現在天使光芒，輝煌耀眼的天使光芒之中！……	一如歌詞，音樂此處也如燦爛星光劃破黑夜（2'34"），接著曲速持續放緩，音樂與歌詞回到首段（3'39"）。在此曲最後，柴可夫斯基做了一點和聲調色（5'14"），再讓聲樂的最後一句唱出整首詠嘆調的最低音，盡展男低音的魅力。

柴可夫斯基《尤金・奧涅金》葛雷敏詠嘆調手稿（開始處），現藏於莫斯科俄羅斯國家音樂博物館。

延 伸 聆 聽

柴可夫斯基《尤金・奧涅金》美好旋律實在太多，衍生不少相關創作。李斯特曾將第三幕的《波蘭舞曲》改編成鋼琴獨奏，相當華麗耀眼。曾在威瑪和李斯特學琴的德國鋼琴家帕布斯特（Paul Pabst, 1854-1897），1878年受邀至莫斯科音樂院擔任鋼琴教授，是俄國鋼琴學派關鍵人物。他所改編的《尤金・奧涅金主題模擬曲》（*Paraphrase after the opera Eugene Onegin by Tchaikovsky*），是許多昔日鋼琴大師的拿手好戲，聲部交織宛如特技表演。華爾特—庫妮（Ekaterina Walter-Kühne, 1870-1930）改編的《尤金・奧涅金主題幻想曲》，則是豎琴演奏家的經典曲目。

此外，為紀念普希金逝世百年，普羅高菲夫曾受邀譜寫《尤金・奧涅金》戲劇配樂，但最後演出取消，曲譜也就以鋼琴稿形式留存，部分音樂挪至後來創作。直到1973年，才經學者與作曲家合作重建為管弦樂版。雖屬罕見曲目，不妨也聽聽普羅高菲夫對這部作品的想像。

3

愛情不也是一場賭？

柴可夫斯基《黑桃皇后》

作曲：柴可夫斯基
劇本：莫德斯特‧柴可夫斯基改自普希金1834年出版的同名短篇
　　　小說
體裁：三幕七景的歌劇
創作時間：1890年1月至3月，5月底至6月初完成總譜
首演：1890年12月，聖彼得堡

柴可夫斯基十一齣歌劇中，僅有兩部在世界各地演出並廣為錄製，就是第五部《尤金‧奧涅金》與第十部《黑桃皇后》（*Пиковая дама*，一般常見法文劇名*Pique Dame*），而它們的文本都來自普希金：前者是詩人對當代俄國生活的描寫，後者則是對賭博及其心理狀態的探究，確實令人著迷。在此之前，哈勒維（Fromental Halévy, 1799-1862）以及蘇佩（Franz von Suppé, 1819-1895）都曾就這個主題寫過歌劇，也都叫「黑桃皇后」，但真能揚名立萬的，還是柴可夫斯基的版本。

下筆如有神的創作過程

它的劇本出自柴可夫斯基的弟弟莫德斯特（Modest Tchaikovsky, 1850-1916）之手，本來要給其他人譜寫，柴可夫斯基對此也無甚興趣，孰料幾經波折，他改變想法，帶

著相關資料前往佛羅倫斯度假兼寫作[1]。美好環境加上規律生活，柴可夫斯基樂思泉湧，竟在短短四十四天就完成這部長達160至170分鐘的大型歌劇（之後是改編成鋼琴伴奏版與管弦樂編曲）。由於必須透過書信和弟弟交換意見，加上他所帶的男僕也寫日記，《黑桃皇后》的創作過程也就留下大量文字資料。「我只能說我下筆充滿熱忱又渾然忘我，把整個靈魂都放進這部作品。」作曲家所言非虛，有時他甚至等不及弟弟給他文字，索性親自撰寫台詞，包括兩首詠嘆調。

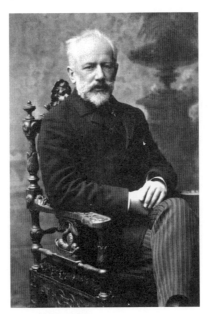

1893年的柴可夫斯基。

1：以下兩段內容主要參考David Brown, pp. 360-379以及Tchaikovsky Research網站 https://en.tchaikovsky-research.net/pages/The_Queen_of_Spades（2021年4月網路連結）。

　　之所以寫得這麼快、這麼有靈感，其實也就是柴可夫斯基決定出國散心的原因。好不容易從《天鵝湖》失敗的打擊中恢復，好不容易再度提筆寫他心愛的芭蕾，怎料精雕細琢的《睡美人》居然也受到觀眾的冷淡對待。然而此時的他氣憤多過傷心，怒意讓他決定證明自己，非得寫些什麼扳回一城，而《黑桃皇后》歌劇劇本確實讓他大展身手，從民俗歌舞、西歐宮廷、宗教悼亡、都市娛樂一路寫到超自然靈異。雖然今日觀之，此劇未免旁生枝節，充滿太多可刪歌舞。但正是這些歌舞讓作曲家樂在其中、下筆有神。和多樣曲風相得益彰的，是千變萬化的管弦配器。他告訴弟弟「若非我真的大錯特錯，不然《黑桃皇后》就是我的大師傑作（chef-d'œuvre），像我今天配器的第四場（第二幕第二場），我體驗了如此害怕、恐懼和暴力的警示，而我確信觀眾也會有同感……」。他真說對了。不似《尤金・奧涅金》體例特殊，《黑桃皇后》完全在傳統歌劇架構之內，可謂相當老套。但老套，畢竟也是經驗的總和，而這次作曲家將它發揮到淋漓盡致，從首演就獲得熱烈成功。

普希金的《黑桃皇后》：冷酷驚悚的短篇經典

　　但要達到這種老套，就必須更改普希金的原著。《尤金・奧涅金》是詩體小說，面對難以超越的格律與押韻巧思，改編起來戒慎恐懼；《黑桃皇后》是散文小說，由一萬字短篇

擴張成超過兩個半小時的歌劇，自然易有更動空間。

我們不妨比較兩者的差異：普希金原作分為六章[2]，故事如下開展：

　　一群人在禁衛軍騎士軍官家裡玩牌，吃喝聊到凌晨四、五點。出身德國的工程師葛爾曼[3]雖對牌局著迷，但「沒本錢犧牲生活所需」，只看不賭。其間軍官托姆斯基（Tomsky）提到他八十多歲的祖母伯爵夫人，昔日風靡巴黎的「莫斯科維納斯」，當年曾欠下大筆賭債，靠冒險家與煉金術士聖枳爾曼伯爵（Count de Saint Germain）給她的「三張牌」贏回，後來絕足賭桌。除了曾透露給某晚輩，祖母從未說過這個秘密。得知「三張牌」的小夥子雖然當下藉此翻本，最後卻將家產揮霍一空，潦倒而死。

　　年輕時美麗驕縱的伯爵夫人，現在咨齒跋扈、沉湎於過去，又因上了年紀而忘事多疑，讓照顧她的養女麗莎（Liza）苦不堪言。這是在上流社會有名無份的可憐女孩，期盼能有救星出現──某天，她發現一年輕工兵軍官從窗外凝視，從此日日前來。麗莎為他心動，卻不知此人──葛爾曼──所圖僅是三張牌的秘密。麗莎被其示愛打動，約他夜半進屋幽會。一旦知曉入宅之法，葛爾曼潛進伯爵夫人房間，持槍逼問秘密，導致老嫗驚嚇而死。

2：本文主要參考譯本為宋雲森譯，《普希金小說集》，包括第100頁的引用。
3：Hermann，俄文中字母H發G的音，因此也有轉譯為Germann的寫法。

柴可夫斯基之弟莫德斯特，是柴可夫斯基最親近的
家人與朋友。

　　希望落空，葛爾曼轉入麗莎房間，坦承實情。麗莎明白自己
被利用，傷心欲絕，仍讓他從暗梯離開。葛爾曼參加伯爵夫人
葬禮以求心安，卻覺得「死者瞇起一隻眼睛，嘲弄地看了他一
眼。」他精神混亂，藉酒壓驚，回家昏睡，醒來後不久卻見到
伯爵夫人鬼魂現身，告知三張牌的秘密，但要他娶麗莎為妻。
葛爾曼至莫斯科闊佬賭客協會大展身手，前兩夜各押「三」與
「七」，果然贏得鉅款。最後一晚他投下所有賭資，打三張牌最
後一手「一」，誰知翻開竟是黑桃皇后。「這時他彷彿看到黑桃
皇后瞇起眼睛，嘲弄地一笑。」小說結局：葛爾曼發瘋，住到醫
院，口中喃喃自語，麗莎則嫁給謙恭有禮、擁有可觀家產的年輕
人。

柴可夫斯基的《黑桃皇后》：高潮迭起的戲劇傑作

　　歌劇版雖然仍按小說的敘事線，也能說維持原著精神，情節卻有不小更動。原著的葛爾曼冷酷而充滿算計，麗莎只是他的工具，但歌劇裡的葛爾曼一開始就為情所困，劇情大意如下：

　　在美好晴空下的聖彼得堡夏日花園，葛爾曼和友伴訴說自己愛上身分地位高於他的不知名女子。這時耶列斯基親王（Prince Yeletsky）快樂地談起未婚妻，不久她即和祖母伯爵夫人出現——她是麗莎，正是葛爾曼朝思暮想的女子。伯爵夫人與葛爾曼四目相交，不祥預感莫名而生。接著托姆斯基道出伯爵夫人的「三張牌」傳說，並謂已兩次透露過秘密的她遭到幽靈警告，「妳會命喪第三知情者之手——他受燃燒激情驅使，將逼妳說出三張牌的秘密！」

　　葛爾曼向天賭咒，決心知道秘密以贏得麗莎。忽然天降雷雨，路人紛紛走避。當晚，麗莎和波琳娜等友人在房裡聚會，以民俗歌舞解憂。家庭教師前來斥責，應當注意貴族身分。但不合體統的何止歌舞？客人散去後，麗莎悲嘆她訂了門當戶對的婚事，卻愛上那目光如火、花園裡再度見到的青年。此時那青年，也就是葛爾曼，竟現身陽台，向麗莎告白。自己愛的人也愛著自己，天下真有如此好事？

　　第二幕開場即是華麗舞會，麗莎找到葛爾曼，給予花園秘道鑰匙，相約明晚無人時於她閨房相聚。葛爾曼財迷心竅，當晚即潛入伯爵夫人房間並逼問秘密。伯爵夫人驚嚇而死，麗莎聞聲趕

來，知道自己受利用，心碎痛哭。第三幕開場，葛爾曼在兵營接到麗莎來信，約他午夜運河邊見面，澄清疑慮。此時伯爵夫人幽靈出現，告知三張牌「三、七、一」的秘密，但要葛爾曼「拯救麗莎、娶她為妻」。麗莎好不容易等到葛爾曼，卻發現他眼裡已無愛情，一心只想趕往賭場，萬念俱灰下決然投身入河。葛爾曼在牌桌對上情場失意的耶列斯基親王，前兩注皆勝，最後一注愛斯（Ace）卻變成黑桃皇后。葛爾曼忽然見到老夫人面容，驚惶成瘋，他請求原諒、舉槍自殺，留下眾人吟唱安魂曲悼念。

暗黑撞燦金：無所不在的對比

　　兩相比較，歌劇版添了許多場面與角色，包括實為男配角的耶列斯基親王。麗莎的身分與戲份都大幅提升，從寄人籬下的養女變成伯爵夫人孫女，增加不少表現唱段。原著中她在鬼魂現身後即無戲份，但柴可夫斯基認為這將使其後段落成為全男聲的無聊場景，「況且觀眾也要知道麗莎接下來怎麼了」，堅持創造運河場景，麗莎最著名的詠嘆調也出於此[4]。伯爵夫人的形象未若小說裡負面，帶出懷舊的花都風韻。一身老派穿著打扮，她遙想自己身處皇親貴族之間，包括龐巴杜夫人（Madame de Pompadour, 1721-1764）。柴可夫斯基讓她唱了法國名家格里崔（André Grétry, 1741-1813）著名歌劇《獅心王理察》（*Richard Cœur-de-lion*）中的詠嘆調〈我怕晚上和他說話〉（Je crains de lui parler la nuit）。往事

4：見David Brown.

法國作曲家格里崔，是法國歌劇發展的重要人物。Roger-Viollet Archive 繪。

歷歷在目，當年就連國王都聽過她的歌聲。

　　台詞裡提到龐巴杜夫人，除了顯示伯爵夫人的尊貴，應當還有其他意涵。畢竟她對美術與建築都有絕佳品味，以洛可可風格（Rococo）翻修凡爾賽宮，是這門藝術的倡導者，而古典裝飾風也是柴可夫斯基在此劇的著力點。製作方希望能有華麗排場與盛大規模，因此將故事背景從普希金的設定（亞歷山大一世）往前移至凱薩琳大帝（Catherine the Great，葉卡捷琳娜二世，1729-1796）統治時期，還在第二

幕舞會場景結尾安排女皇現身。如此更改的壞處，在於此時普希金尚未出生，因此劇中引用的詩歌，必須來自他之前的詩人。對普希金愛好者而言，這不啻又是褻瀆，即使莫德斯特已盡可能使用普希金小說中的文句。然而這個時代也是莫札特的時代，而他本來就是柴可夫斯基最愛的作曲家。後者的《洛可可主題變奏曲》（ Variations on a Rococo Theme, Op. 33 ）與《莫札特風組曲》（ Mozartiana Suite, Op. 61 ），都可說是向這位前輩以及古典風格的真心致敬。在《黑桃皇后》第二幕第一場嵌入的田園劇（Pastoral），柴可夫斯基更玩心大起，好像也來參加這場化裝舞會，將自己打扮成莫札特。

就音樂而言，如此「擬古」也另有目的。普希金是對比大師，柴可夫斯基也不遑多讓。此劇一方面籠罩於宿命陰影，充滿詭譎氣氛又有幽魂現身，一方面又挪到俄國「黃金時代」，不時可聞富麗堂皇的洛可可風格。暗黑與燦金、死亡和歌舞、絕望與狂喜，截然相反的元素在此巧妙又強烈地對比，激發出極其驚人的情感張力與舞台效果，令觀者如坐雲霄飛車。這是柴可夫斯基最戲劇化的歌劇，完全能和其後期交響曲等量齊觀。事實上，E小調與B小調確在此劇扮演重要角色，前者牽涉愛情之苦，後者多與命運相關，而這正是他第五號與第六號《悲愴》交響曲的調性[5]。比較這三者，我們也能看到諸多互通之處，期待愛樂者一起欣賞。

5：關於此劇調性的運用，見David Brown的分析。

巧妙的反襯、借用與引用

　　也由此，我們可以好好審視史特拉汶斯基對《黑桃皇后》的著名評語。他曾指出此劇是「抄襲」比才（Georges Bizet, 1838-1875）《卡門》之作：「請把《黑桃皇后》第二場女主角麗莎的詠嘆調，第六場麗莎與葛爾曼的二重唱，與《卡門》的占卜場面，以及把夏日花園中的合唱與《卡門》第一場作

英年早逝的比才。他的《卡門》深刻影響了柴可夫斯基的諸多作品。

比較。」[6]大師看大師，果然銳利深刻，雖然《黑桃皇后》開頭的兒童士兵進行曲，和《卡門》開場實在太過相像，像到說是刻意模仿、「致敬」都不為過。

既然如此，更合理的解釋，就是柴可夫斯基故意要讓人想到《卡門》：這讓開場更有法國風，也讓現實對比靈異，以天真無邪、兒童士兵家家酒，映襯同場結尾，風雲變色、三張牌怪誕傳說。細察劇本，我們更能發現布局處處是對照，而對照也是諷刺。田園劇演的是芭蕾默劇「達夫尼與克蘿伊」（Daphnis and Chloé）的故事：美麗牧羊女拒絕富有求婚者，只鍾情於牧羊人，這不就對應了麗莎的選擇？〈我怕晚上和他說話〉在《獅心王理察》裡，是年輕女子描述晚上會見愛慕者之前，她的心悸動不停——誰知伯爵夫人唱完之後，竟有不速之客持槍出現，讓她的心永遠停止。小說中主教在葬禮的悼詞是「死亡的天使找上她，找上這位意氣風發、一心想著行善，並期待午夜新郎到來的人。」「午夜新郎」是《馬太福音》典故，隱喻基督降臨。借用一曲葛里崔，柴可夫斯基也呈現了普希金的不懷好意，那令人脊骨發寒的嘲笑。

然而引出《卡門》，也讓觀眾把葛爾曼聯想成該劇男主角荷西。他們都是軍官，都走火入魔，但為何入魔，就是歌劇與小說的最大不同。不同於對奧涅金的冷漠，柴可夫斯基對

6：克拉夫特（Robert Craft）著，李毓榛、任光宣譯，《斯特拉文斯基訪談錄》（北京：東方出版社，2004），頁368。

葛爾曼可是投注了極深的感情與認同，將他打造成俄語歌劇中男高音的頂冠角色。「對我而言，」作曲家如此說：「葛爾曼這個角色不只讓我有機會能譜出這樣或那樣的音樂，而是一個真正的、每個時代皆有的人。」[7]歌劇裡，祖上來自德國的葛爾曼沒有貴族頭銜，也無可觀家產。身處聖彼得堡花花世界，他沒有能力享受，是莫可奈何的局外人。他愛麗莎，但她是伯爵夫人孫女，資產與頭銜的繼承者，又是親王未婚妻。既然沒有身分與資財能使他成為合格競爭者，快速致富就是唯一的指望。他最後著魔般地投身賭桌，任憑物慾淹沒初衷，這固然是他個人的錯誤，卻也是虛華環境使然，而柴可夫斯基太了解這一切。

交織的動機、宿命的主題

我們完全可從音樂中理解作曲家的想法[8]。《黑桃皇后》有三個重要旋律主題，第一個是葛爾曼的愛情主題，在大提琴前導下，由男主角唱出。第二個是三張牌主題，在托姆斯基道出三張牌傳說的敘事曲，配合「三張牌、三張牌、三張牌」的呼喊出現。一個熱情憂傷，一個陰暗詭譎，但它們竟有相似的旋律造型，都是先上後下的嘆息句法。或許這是作

7：David Brown.

8：以下的音樂分析主要參考 Arnold Alshvange，頁184-198。作者和 David Brown 對命運主題與三張牌主題的看法剛好對調。既然柴可夫斯基並沒有親自指稱主題，我們當然可以有各種看法。

柴可夫斯基與費涅爾夫婦（Nikolay and Medeya Figner），即
《黑桃皇后》首演男女主角合影。

曲家的巧妙暗示：激戀與暴富都是令人入魔的著迷，愛情何
不也是一場賭？

　　至於第三個，就是貫穿全劇的命運主題。這是先下後上的
三音動機，從序奏中段就告訴我們它將無所不在，甚至也可
代表三張牌。隨劇情發展，愛情主題逐漸退場，三張牌主題
與命運動機卻占據了葛爾曼。令人心驚的消長關鍵，就在第
二幕第一場結尾。麗莎把房間鑰匙交給葛爾曼，他雖唱著愛

情主題，話語卻是「現在不是我，而是命運要決定，我要知道那三張牌！」此時長號吹出森嚴的命運動機，金錢已全然腐蝕了他的心。但柴可夫斯基對他沒有譴責，只有憐憫。在歌劇結尾，死亡來臨前，葛爾曼求麗莎原諒，我們又聽到愛情主題短暫現身——柴可夫斯基讓他回復清醒，回到葛爾曼的初衷，那一度泯滅的人性。「當我寫到葛爾曼之死，我哭得很慘。如果不是我太疲憊，就是我真的寫得很好。」至少，我們都能確定後者。

但也從如此手法，我們可以再去思考史特拉汶斯基的評價：即使「柴可夫斯基是一個小偷，我仍然會被其風格所擄獲。」柴可夫斯基在1875年底去巴黎，之後在喜歌劇院看了《卡門》，1876年7月則在拜魯特看了華格納《尼貝龍指環》[9]。檢視《尤金・奧涅金》貫穿全劇的兩大主題，就有論者指出其手法應來自《卡門》中宿命主題的啟發，而《尤金・奧涅金》較多的主題回憶重現，或許也顯示了華格納主導動機（Leitmotiv）技巧的影響。到了《黑桃皇后》，命運動機在樂團的大量運用，主題交織成綿密的音樂網絡，的確又更接近華格納的筆法。但平心而論，柴可夫斯基始終沒有倒向這位德國大師，而更像是延展比才的創意，將其用得爐火純青，也有他自己的風格。

論及創意，賈伯斯常引畢卡索的名言：「好的藝術家懂

9：波茲南斯基，頁23。

得抄（copy），偉大的藝術家則會偷（steal）。」能有本事抄，自有些許才華，但既然是「抄」，旁人還是可以看出原作是誰。但東西若被「偷」了過去，大家就只能看到誰是現主，再也認不出原擁有者。比較《卡門》與《黑桃皇后》，我只能說，柴可夫斯基確實是能擄獲人心的神偷。

活見鬼與真入魔

　　關於《黑桃皇后》，不得不提的還有它的結尾。原著普希金給了這樣的結局：

> **葛爾曼瘋了。他住在奧布霍夫醫院第十七號病房，從不回答人任何問題，嘴裡卻以異乎尋常地快速度，不住地喃喃自語：「三點，七點，愛司！三點，七點，皇后！……」**
>
> **麗莎出嫁了，嫁給一個謙恭有禮的年輕人，他在某部門任職，擁有可觀的家產。他是老伯爵夫人前管家的兒子。麗莎也收養了一個窮親戚的女孩當養女。**
>
> **托姆斯基晉升為騎兵上尉，並將迎娶公爵小姐波麗娜為妻。**

　　描述精簡，卻是暗潮洶湧。小說裡伯爵夫人正是嫁給家中管家。他對妻子敬畏有加、百依百順，直到她欠下高額賭債才拒絕償付。麗莎走入類似的婚姻，也收養女，故事或將輪迴再起。第四章開頭提到托姆斯基因為波麗娜在舞會上不理他，故意和麗莎跳舞，之後兩人又言歸於好。這個對劇情無

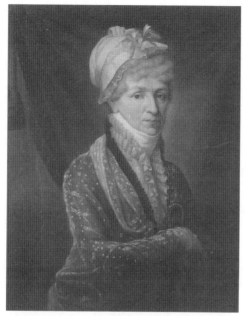

Vladimir Borovikovsky繪製的格利琴娜肖像，格利琴娜即為《黑桃皇后》伯爵夫人的原型。

關痛癢的插曲，根本不值續說，普希金卻偏偏在結尾再提，予人冷眼旁觀之感：是啊，即使葛爾曼輸掉鉅款，「牌局一如往常，繼續進行。」上流社會人來人往，縱然出了件怪事，隔天也就無人聞問。冰冷語調正是涼薄世態，普希金確是言簡意賅的高手。

也因為如此筆調，讓人不得不再度尋思，這怪事究竟有多怪。畢竟除了葛爾曼，沒有人見到伯爵夫人的鬼魂。也就是對其他人而言，鬼魂並不存在，三張牌只是都市傳說。究竟真有亡靈，還是那實為葛爾曼魔入心竅的妄想？普希金筆

下的伯爵夫人確有現實人物為本，那就是曾被封為宮廷女官
的格利琴娜（Natalya Golitsyna, 1741-1838）。但小說問世時
她還健在，真真假假、假假真真，作者本來就在吊人胃口，
給予更多解讀空間。歌劇版在此完全服膺普希金的設計，
也有導演將結尾改回普希金原著，探究心理縱深與詮釋可
能。或鬧鬼或妄想，如此設定之後在亨利·詹姆斯（Henry
James, 1843-1916）於1898年創作的《轉緊螺絲》（*The Turn of
the Screw*，或譯為「碧廬冤孽」、「豪門幽魂」）有極精采的
發揮。由此回看普希金在六十多年前的創意，更讓我們讚嘆
他的非凡才情。

　　論及文學品質，歌劇版也在結尾留下出色成就。一生致力
於戲劇創作、歌劇劇本與莎士比亞十四行詩翻譯的柴可夫斯
基之弟，雖然算不上文學名家，但也不乏精采手筆。葛爾曼
在押第三張牌之前的短歌，就令人眼睛一亮：

> 何謂人生？一場遊戲！
> 善與惡——只是幻夢！
> 工作和榮譽——老婦的童話！
> 在此諸君，誰正確或幸福？
> 今日是你，明天就是我！
> 所以拋開你的掙扎，抓住眼前機運！
> 讓失敗者哭泣，詛咒他的命運！

　　由於歌劇知名度頗高，「何謂人生？一場遊戲！」（Что
наша жизнь? Игра!）也就成為俄文名言，其對應旋律還

成為廣受歡迎的俄國益智猜謎節目《什麼？何處？何時？》（Что? Где? Когда?）的主題。若說經典的定義可謂「活在人民心裡」，《黑桃皇后》自是當之無愧的經典。

彼得堡的奧布霍夫醫院（Obukhov Hospital），《黑桃皇后》結語中葛爾曼棲身之所。
Alexander Savin 攝影

音 樂 賞 析

CD 第 10 軌

柴可夫斯基：《黑桃皇后》第三幕第二場，麗莎的詠嘆調〈已近半夜〉

　　關於運河場景，作曲家友人曾警告這是畫蛇添足，尤其「悲傷素材，往往是你的敵人。」的確，柴可夫斯基常沉溺於感傷而無法自拔，但這次他可是有備而來。這個場景一開始就是江水滔滔，寫在柴可夫斯基用來象徵痛苦愛情的E小調上。柴可夫斯基用重複三個音作主題（0'08"），既如午夜鐘聲，又像三張牌詛咒。中間一度臨時轉調（0'20"），彷彿要擺脫命運，但旋即回到原調（0'44"），抵抗終是徒勞。一如悲歡喜樂，都無法影響大河奔流。

　　從如此簡單動機，樂句漸次開展：心力交瘁的女主角，抱著最後一絲希望，在運河旁等待命運揭曉……

歌詞原文	中文語意	賞析
Уж полночь близится, А Германа всё нет, всё нет! Я знаю, он придет, рассеет подозренье. Он жертва случая И преступленья не может, Не может совершить! Ах, истомилась, исстрадалась я!	已近半夜，啊，葛爾曼還不見人，還不見人！我知道，他會來並消除我的疑慮。他是環境的受害者，絕不會，絕不會犯罪！啊！我太疲倦了，我太痛苦了！	此唱段以傳統詠嘆調形式寫成，先以說話語氣的宣敘段開場，之後才是詠嘆調。柴可夫斯基一開始讓聲樂順著開頭樂句發展（0'58"），直到控訴社會環境這句（1'31"），焦點才從河水轉至女主角。當她悲歎自己何其疲倦痛苦（2'00"），滔滔水聲停止，音樂準備進入詠嘆調。
Ах, истомилась я горем... Ночью ли, днём только о нём Думой себя истерзала я... Где же ты, радость бывалая? Ах, истомилась, устала я!	啊！憂傷使我疲倦……白天黑夜，都只為他，思念擔憂……歡樂，你去了哪裡？啊，我身心交瘁，身心交瘁！	一開始的下降音型，即是標準的嘆息句法（2'17"），音樂像哀傷的搖籃曲，表現麗莎孤獨又痛苦的內心。
Жизнь мне лишь радость сулила, Туча нашла, гром принесла. Всё, что я в мире любила, Счастье, надежды разбила!	生活曾許諾我快樂，接著風暴隨烏雲來到。世上我所愛的一切，我的希望與幸福全被毀滅！	旋律進入第二段之後（3'13"），柴可夫斯基運用「繪詞法」，具體表現歌詞中的風暴與烏雲（3'31"），曲調結尾改變，準備進入第三段。

歌詞原文	中文語意	賞析
Ах, истомилась, устала я! Ночью ли, днём, только о нём. Ах, думой себя истерзала я... Где же ты, радость бывалая? Туча пришла и грозу принесла, Счастье, надежды разбила!	啊！ 我太疲倦痛苦了！ 白天黑夜， 啊，都只為他， 思念擔憂…… 歡樂，你去了哪裡？ 烏雲聚集， 風暴來到， 幸福與希望全都破滅！	這一段（4'00"開始）歌詞主要重複先前文句。句意並非重點，音樂才是。後半段（4'17"起）柴可夫斯基讓音樂先加緊又放慢，在進入曲調高峰時（4'30"）才再回到詠嘆調原速。如此張力調度並不好唱，而最後一句（4'37"）旋律要先下壓後上拋，再收弱至中音域，更是聲樂家的巨大挑戰。
Я истомилась! Я исстрадалась! Тоска грызёт меня и гложет...	我疲倦！ 我痛苦！ 憂傷蠶食著 我的心……	最後兩句主客對調，樂團／鋼琴（4'50"）奏出詠嘆調主題，聲樂（4'58"）反而唱出下降嘆息樂句，在低音域結束。

　　這個場景以葛爾曼甩開麗莎、奔往賭場，麗莎投河自盡結束。柴可夫斯基以壯闊的管弦總奏，再度帶回開頭大河奔流主題。悲涼卻冷漠，江水仍然滔滔，一如普希金無所不在的反諷。

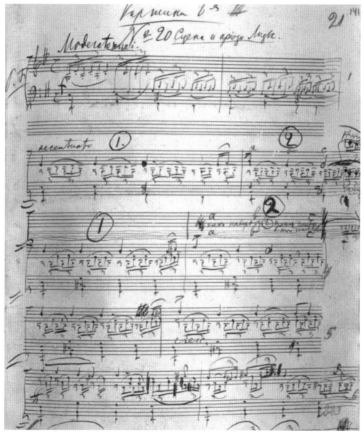

柴可夫斯基《黑桃皇后》運河場景之麗莎詠嘆調手稿（鋼琴前奏），現藏於莫斯科俄羅斯國家音樂博物館。

延 伸 聆 聽

《黑桃皇后》名段甚多，連配角都有精采表現，包括托姆斯基講述三張牌的敘事曲、波琳娜的歌曲、伯爵夫人的臥室場景和耶列斯基的愛情詠嘆，都是常被錄製與演出的經典。加上效果豐富的管弦樂，值得細細品味全劇。

本章開頭曾經提到，蘇佩也寫過一部《黑桃皇后》（*Pique Dame*）。這是他1864年的輕歌劇，內容也改自兩年前的《算命師》（*Die Kartenschlägerin*），劇情和普希金原著相差極大，但輕快的序曲至今仍不時演出，有興趣的話不妨一聽。

普羅高菲夫也曾為羅姆（Mikhail Romm, 1901-1971）的《黑桃皇后》譜寫電影配樂，但計劃最終沒有實現，作曲家將部分音樂挪至其第五號交響曲第三樂章與第八號鋼琴奏鳴曲，但目前仍可找到補寫過的交響樂版本，值得一聽。

chapter 4

俄國魂的音樂化身：
穆索斯基《鮑利斯‧郭多諾夫》

作曲：穆索斯基

劇本：穆索斯基改自普希金同名戲劇與卡拉姆津之《俄國史》第
　　　十、十一冊

體裁：1869年版、四部分七場的歌劇；1872年版、五幕九場的歌劇

創作時間：1869年版：1868年10月至1869年12月；1872年版：
　　　　　1871年2月至1872年7月。另有1874年聲樂與鋼琴版

首演：旅館場景與波蘭幕（二場）：1873年2月，聖彼得堡；全劇
　　　首演1874年1月，聖彼得堡

若論俄文歌劇中何者能和柴可夫斯基《尤金·奧涅金》在重要性與動聽度上分庭抗禮，那必然是穆索斯基的《鮑利斯·郭多諾夫》[1]。就錄音版本而言，此劇還超過《尤金·奧涅金》，是最廣為錄製的俄文歌劇。以音樂風格來說，它或許也是「最俄國」的歌劇，召喚所有與俄國魂共鳴的心靈。

然而，它也是面貌最複雜、版本最多、實際演出變動最大的歌劇。欣賞不同版本，可能會聽到差異頗大的音樂。究其原由，固然有現實環境因素，但也和作者本身密切相關。因此在進入《鮑利斯·郭多諾夫》之前，我們有必要先知道穆索斯基是誰，以及他為什麼要寫這部歌劇。而在介紹他之

1：Борис Годунов，轉譯成羅馬字母為 Boris Godunov，因此一般音譯為「郭多諾夫」。但以俄語發音，應接近「巴利斯·嘎篤諾夫」。

1870年的穆索斯基。他具有極高原創音樂才華,可惜因酗酒英年早逝。

前,我們又必須先了解當時俄國文化界的理念分歧,以及他所屬的音樂環境與陣營。

強力五人團：俄羅斯音樂本土派

穆索斯基成長在意見表達受到極端箝制的時代。1825年「十二月黨人起義」被嚴厲鎮壓後，俄國在尼古拉一世統治下實行專制，秘密警察與審查制度大行其道。然而有志改革俄國的知識分子（интеллигенция；intelligentsia）仍未死心，並漸漸分成西化派（За́падник；Westernizers）與斯拉夫派（Славянофильство；Slavophiles）。前者認為西歐的政治、社會與思想是俄國的效法對象，後者認為東正教的精神境界，斯拉夫的固有文化，較西歐所重視的物質享受與個人主義更適合俄國。兩派看法不同，但救國之心一致，也都反對沙皇獨裁[2]。

如此分歧也見於音樂。比方說分別創辦聖彼得堡音樂院與莫斯科音樂院的魯賓斯坦兄弟（Anton Rubinstein, 1829-1894；Nikolai Rubinstein, 1835-1881）就屬於西化派的代表，1862年成立的聖彼得堡音樂院更是俄國第一所公立音樂學校，柴可夫斯基就是最早的畢業生之一。「為什麼俄國人也要用西方的種種曲式與技巧寫作？」宣揚民族主義的本土派，則以「強力五人團」（Могучая кучка；The Mighty

2：俄國「知識分子」一詞來自法文intellectuel（知識分子）以及德文intelligenzler（智力、知識分子），在1860年代由小説家博博雷金（Peter Boborykin, 1836-1921）將此詞傳入，但意義有所不同：俄國的「知識分子」並不考慮教育程度與出身，而指關懷公眾利益、深信須改正社會不合理之處的人。見周雪舫著，《俄羅斯史》增訂四版（台北：三民，2017），頁102-106。

魯賓斯坦兄弟，右為哥哥安東。兩人都是鋼琴家、作曲家，安東更是演奏巨匠，被譽為唯一能在演奏藝術上和李斯特匹敵的鋼琴聖手。

Five）——巴拉基列夫（Mily Balakirev, 1837-1910）、鮑羅定（Alexander Borodin, 1833-1887）、庫宜、穆索斯基及李姆斯基－柯薩科夫——這五位作曲家為代表。和西化派學院背景不同，他們幾乎都是自學出身。五人團之首為巴拉基列夫，雖沒正式學過作曲理論，卻有特殊音樂才華，鋼琴演奏上也頗見奇才，其名作《伊士拉美》（Islamey）堪稱史上最難演奏的樂曲之一。他在聖彼得堡建立「自由音樂學校」，和沿

「強力五人團」的領袖巴拉基列夫。

襲德、奧傳統的聖彼得堡音樂院明顯對立。鮑羅定正職是軍
醫和化學教授。自嘲是「星期天作曲家」（只有星期天才有
時間作曲）的他，並沒有一般人想像的「業餘」，而是錙銖
必較、自律甚嚴的創作者。他的作品常有過人新意，確實寫
出不同於西方觀點的形式。

才華獨具的穆索斯基

　　至於其他三人，在第一章我們聽了庫宜的歌曲，第六章會看李姆斯基－柯薩科夫的故事與作品，而穆索斯基，或許是其中天分最高、最具原創才華的作曲家。出身貴族地主家庭，按照社會身分習慣就讀軍校、日後在公務機構上班的他，本來也該是個「多餘人」，但音樂讓一切變得不同。他從小就展現高超的鋼琴演奏才能，後來先結識鮑羅定，繼

Konstantin Makovsky 於 1869 年繪製的達爾哥梅日斯基肖像。他的作品在俄國具有重要地位，歌劇與歌曲皆常演出。

而認識作曲家達爾哥梅日斯基（Alexander Dargomyzhsky, 1813-1869），進入俄國音樂圈，又在巴拉基列夫指導下思考創作之法。不久，穆索斯基就找出自己的音樂語彙，致力將俄語的聲調跌宕轉譯成音樂，讓旋律和語韻高度結合。他的作品常見完全不合西歐和聲語法的手筆，卻能自成邏輯，展現獨特的「俄國魂」。就這點而言，他可稱作「最俄國的作曲家」。

如此手法，啟發來自達爾哥梅日斯基在1868年以普希金劇本（改編唐璜故事）而著手寫作的歌劇《石像客》。在《鮑利斯‧郭多諾夫》之前，穆索斯基也嘗試過寫歌劇，24歲就以福樓拜小說《薩朗波》（Salammbô）為題，但始終未寫完；那時他還在西歐風格之中。受到《石像客》影響，他以俄國民俗與俄文說話風格，同樣在1868年著手以果戈里（Nikolay Gogol, 1809-1852）戲劇《婚姻》再創作歌劇。雖然這次仍未寫完，但兩次嘗試所積累的經驗與能量，已經讓他做足準備。當友人建議他以普希金歷史劇《鮑利斯‧郭多諾夫》為題，靈思泉湧一觸即發。從1868年10月到1869年12月中，穆索斯基僅花十四個月就完成劇本、作曲與管弦編曲。這時他才剛滿30歲，白天還得在政府部門上班[3]。

3：關於這部歌劇複雜的創作過程，見Caryl Emerson, Robert William Oldani, *Modest Mussorgsky and Boris Godunov* (Cambridge: Cambridge University Press, 1994), pp. 67-90.

俄國史的「混亂時期」

　　會寫得這麼神速，在於穆索斯基本來就熱心研讀俄國歷史。在《鮑利斯·郭多諾夫》中，普希金和他所處理的，又是俄國最謎樣、最具話題的「混亂時期」（The Time of Troubles, 1598-1612）[4]。根據史料，世稱「恐怖伊凡」的伊凡四世（Ivan IV, 1530-1584）死後，留下二子，一是首任皇后所生的太子費多（Fedor I, 1557-1598），一是第七任皇后生的迪米崔（Dmitri）。費多心智孱弱，在伊凡四世第七任妻子婚禮上也娶了權臣郭多諾夫（Boris Godunov, 1550-1605）之妹。郭多諾夫並非貴族（Boyar）出身，卻是伊凡四世用以對抗貴族的心腹，更因費多的婚姻而取得和隋斯基親王（Vasili Shuisky, 1552-1612）與羅曼諾夫家族類似的王位繼承權，勢力進一步提升。

　　費多登基之後，迪米崔與其母移居烏格利奇（Uglich），1591年於玩耍時意外喪命，其母與民間皆稱郭多諾夫派人暗殺。為表清白，郭多諾夫派對其有敵意的隋斯基率團調查，結果謂迪米崔因癲癇發作，摔倒時小刀戳入咽喉致死。1598年費多逝世，未留子嗣，留里克（Riurik）王朝終止。費多本指定妻子繼位，但其妻潛身修道院。郭多諾夫同樣引退至修道院，經人民持聖像請求，終於接受執政，並由國民議會

4：關於這段歷史，以下段落主要參考周雪舫，頁41-45，以及 Nicholas John, "The Historical Background," in *Boris Godunov (English National Opera Guide 11)*, ed. Nicolas John (London: John Calder, 1982), p. 16.

〈混亂時代〉，Sergey Ivanov 繪於 1886 年的作品。

選為沙皇。他上任後雖有功績，但1601年起連續三年飢荒，餓死者眾，農民成為流寇，社會動盪不安。民間謠傳迪米崔皇子未死，而這給予波蘭報復之機。曾當過修士的葛里果利・奧特皮耶夫（Gregory Otrepiev），1602年在波蘭自稱皇子迪米崔，得波蘭貴族穆尼謝克（Yuri Mniszech）幫助，謂迪米崔取得政權後，若使俄國改宗羅馬天主教並改劃領土，就許配其女瑪麗娜（Marina）予他為妻。

1604年，偽迪米崔率波蘭與哥薩克聯軍進攻莫斯科。1605年郭多諾夫突然去世，其子16歲的費多二世登基，但隋斯基推翻之前調查，宣稱偽迪米崔為真皇子。費多二世在位六週

即遭政變，與其母同被殺害，偽迪米崔成為沙皇。但他既未改善農民生活，也未滿足貴族需求，1606年於克里姆林宮和瑪麗娜舉行豪奢婚禮後不久，被貴族入宮殺死。1606年隋斯基由國民議會選為沙皇，是為瓦西里四世（Vasili IV）。

然而社會騷動並未停止，1607年在波蘭國王支持下，又出現第二個偽迪米崔，戰事又起，之後還有第三個。俄國要到1612年10月才結束長達十五年的混亂時期，隔年建立羅曼諾夫王朝。

野心者的竊國史：普希金的戲劇《鮑利斯·郭多諾夫》

陰謀、奪權、謀殺、動亂，不難想像為何普希金會選擇這段歷史，還在1825年新皇繼位前，自己身處流放之時寫作。他研讀卡拉姆津的《俄國史》（*History of the Russian State*）而寫出《鮑利斯·郭多諾夫》，當中許多字句都可追溯至該著作的本文或註解，普希金甚至將此劇題獻給卡拉姆津。《俄國史》本就充滿感性語調與主觀批判，普希金也跟隨卡拉姆津的解讀，認定郭多諾夫就是謀害皇子的兇手。然而他的文字引用卻另有玄機：字句雖相似，脈絡與角度卻不同。也因為不同，相似就成了諷刺[5]。

5：Caryl Emerson, Robert William Oldani, pp. 12-24.

沙皇郭多諾夫畫像。

普希金此劇1825年寫成時共二十五景，1831年出版時刪去兩景。由於穆索斯基兩版《鮑利斯‧郭多諾夫》，情節大致都來自普希金原作，因此在討論歌劇版本之前，實有必要先審視普希金寫了什麼。以下為二十三景的內容摘要（此處人稱按普希金設計，因此「偽迪米崔」有時以「自稱為王者」表示）[6]：

6：以下摘要主要參考林陵的翻譯，《普希金文集》第二冊（合肥：安徽文藝出版社，1996），頁222-277。並參照 Caryl Emerson, Robert William Oldani的摘要，pp. 25-30.

1. 克里姆林宮議會（1598年2月20日）

受命看管莫斯科的隋斯基與伏洛廷斯基（Vorotynsky）親王，討論費多駕崩後，執政郭多諾夫雖不願接受皇位，最後必將登基。隋斯基提到迪米崔皇子在烏格里奇之事，認定是郭多諾夫所為，而他是膽大的篡位者。雖然隋與伏兩人都有留里克血統，比郭多諾夫更有資格繼承，但伏洛廷斯基認為貴族已無法與之抗衡，因為郭多諾夫以「恐怖、恩典與光榮來迷惑百姓」。

2. 紅場

群眾紛紛討論誰將會治理俄國，議會書記官史切爾卡洛夫（Shchelkalov）宣告將請主教、元老、貴族等等以及東正教百姓，帶著最神聖的聖像，懇求鮑里斯之妻，勸郭多諾夫接受王位。

3. 處女地，新處女修道院（Novodevichy Convent）

群眾齊聚請求，卻不乏涼薄之語。婦人把孩子摔在地上，使之啼哭；旁人說可用洋蔥抹眼，製造淚水。郭多諾夫終於接受王位。

4. 克里姆林宮議會

郭多諾夫向主教與貴族表示，將謙恭地接掌大權，但也強調自己是被百姓意志選出，邀請所有人來加冕典禮。伏洛廷斯基稱讚隋斯基有先見之明，隋斯基卻刻意裝傻，和百姓一同朝賀新王。

5. 夜晚，朱多夫（Chudov）修道院淨室（1603年）

老僧皮門（Pimen）撰寫他的編年史終章，即郭多諾夫的竊國罪行。年輕修士葛里哥利醒來，謂已是第三次夢見自己登上高塔，見莫斯科百姓群聚廣場指點，心神不寧而驀然摔下。葛里哥

利羨慕皮門年輕時曾參與戰事，見過豪華宮殿，自己卻在安靜修道院中。皮門訴說之前統治者的美德，以及費多駕崩時出現的神蹟，又提及當年曾在烏格里奇見證皇子遇害。他稱皇子與葛里哥利同歲，後者聞此批判郭多諾夫。

6. 主教宮

院主和主教報告有某貴族後裔修道士逃跑，說他自稱「要做莫斯科的皇帝」。

7. 皇宮之沙皇辦公處

郭多諾夫迷上占卜問卦。雖然獲得至高權力，但無論是皇位或生活，都不能讓他快樂。他怨嘆人民不知感恩、反覆難測，竟怪罪他得為莫斯科火災與飢荒負責，而其自家不幸（未婚女婿死亡）與費多夫婦之死也成為街巷談資。

8. 立陶宛邊境小旅店

逃離修道院的法拉姆（Varlaam）與米沙爾（Misail），路上遇到主動加入的葛里哥利，一起在小旅店吃飯，法拉姆邊喝酒邊唱〈喀山城之歌〉。女主人謂邊境被封，要抓從莫斯科脫逃的異端者。此時關防守兵上門盤查；由於不識字，他們交由葛里哥利代念緝拿令，後者故意描述法拉姆外貌以轉移焦點；法拉姆一怒之下搶去文告，拼念文字，葛里哥利趁亂逃跑。

9. 莫斯科、隋斯基府

隋斯基在家中宴客，結束前讓孩子念禱詞，祝福當今皇帝。賓客散去，他支開僕役後，客人之一的普希金（此為 Evstafy Pushkin，正是作者的祖上）告知，其在波蘭克拉科的姪兒加伏利拉（Gavrila），派信差通報波蘭貴族維希涅維斯基（Wisniowiecki）的一名僕役，在病床上向懺悔聽問教士坦承

自己為皇子迪米崔，消息傳開後得到當地貴族、天主教神父、波蘭國王與莫斯科流亡者支持。隋斯基稱此人必為假貨，普希金談及郭多諾夫如何剷除異己，要提防奴僕告密，但也論及人民不滿，偽迪米崔確有可乘之機。

沙皇瓦西里四世畫像，即隋斯基親王。

10. 皇宮

公主珍妮雅（Xenia）還在哀嘆未婚夫之死，保姆在一旁安慰。王子費多在畫莫斯科大公國地圖，郭多諾夫讚許兒子聰慧，稱俄國將來由他治理。沙皇支開公主後，秘密警察頭目謂接獲隋斯基與普希金的僕人告密。但隋斯基已到皇宮，和郭多諾夫稟告迪米崔復活傳聞。郭多諾夫大驚，進一步支開王子，逼問隋斯基當年調查結果，確定迪米崔已死。隋斯基退下後，郭多諾夫呼吸困難，謂皇冠何其沉重，自己十三年來一直夢見被殺的孩子。但

「偽迪米崔」和波蘭國王結盟，Nikolai Nevrev 於 1874 年繪製的作品。

現在「誰反對我？一個空洞的名字，影子──難道影子會扯去我的皇袍，聲音會剝奪我孩子的繼承？」

11. 克拉科、維希涅維斯基府上

自稱為王者和波蘭神父討論自己登基後，將讓俄國改信羅馬天主教。之後他接見普希金姪子加伏利拉帶來的各類加入者與投靠者，包括庫柏斯基親王（Prince Kurbsky，伊凡四世對頭之子）、哥薩克軍隊、逃出的農奴與詩人，多方討好所有人。

12. 桑波（Sambor）領主穆尼謝克的城堡

穆尼謝克見迪米崔和女兒瑪麗娜在舞會上情投意合，期待她做俄國皇后。瑪麗娜約迪米崔明晚十一點噴泉旁相會。

13. 夜晚，花園、噴泉

自稱為王者對瑪麗娜動了真心，但瑪麗娜只願將手給「莫斯科皇位的繼承者和被命運拯救的皇太子，而不是感情衝動、瘋狂地被我美色所俘虜的少年。」自稱為王者由於不想「和死人平分屬於他的愛人」，坦承自己不過是一小僧。權慾薰心的瑪麗娜聞之大驚，冷靜後要他持續保密。自稱為王者說他僅是「戰爭的藉口」，是否真為迪米崔，他人並不關心。瑪麗娜要他快去攻打莫斯科。待他推翻郭多諾夫、登上皇位，再來和她討論愛情。

14. 立陶宛邊境（1604年10月16日）

庫柏斯基親王與自稱為王者起兵攻向莫斯科，雖然後者自覺號召立陶宛攻打俄羅斯，實為叛國。

15. 皇家議會

郭多諾夫拒絕瑞典國王發來的同盟協助邀約，派巴斯馬諾夫（Basmanov）平亂。主教說皇太子迪米崔之墓曾行不少神蹟，包括治好瞎眼老人，建議將其遷葬克里姆林宮教堂，應能平息流言。見眾人尷尬、郭多諾夫面色發白，隋斯基謂此時不宜刺激群眾，並請命親自去廣場勸導人民。

16. 諾福哥羅德-謝維爾斯克（Novgorod-Seversk）附近的平原（1604年12月21日）

此段以法文、德文、俄文寫成，代表作戰中的三方。最後迪米崔一方宣布勝利。

聖瓦西里主座教堂，莫斯科最具代表性的地標之一。

17. 莫斯科大教堂前廣場

　　聖瓦西里主座教堂（Saint Basil's Cathedral）內，眾教士詛咒葛里哥利·奧特皮耶夫，並為已故皇太子迪米崔作安魂彌撒，但群眾認為葛里哥利與皇太子毫無關係，而皇太子尚在人世。郭多諾夫走出教堂時，被孩童欺負的瘋僧（聖愚）尼苦爾卡（Nikolka）要他殺死這些孩子，「如你殺死幼小的皇太子一樣。」郭多諾夫不以為忤，要瘋僧替他祈禱，尼苦爾卡卻說：「聖母不允許為暴君禱告。」

18. 謝夫斯克（Sevsk）

自稱為王者審問俘虜，後者稱郭多諾夫將巴斯馬諾夫召回莫斯科，改派隋斯基領軍，人多糧足。論及偽迪米崔，軍中稱他「雖是賊寇，但為好人」。莫斯科則滿是密探，陷入恐怖統治。

19. 森林

偽迪米崔與加伏利拉·普希金清點戰況：庫柏斯基戰死、哥薩克軍隊反叛。戰敗逃至森林的自稱為王者決定在此過夜，普希金給自己打氣。

20. 莫斯科、沙皇皇宮

郭多諾夫謂偽迪米崔雖戰敗，但仍佈署軍隊前進，威脅普提夫爾城（Putivl）。他不相信貴族，派巴斯馬諾夫領軍。郭多諾夫表示要先平定百姓騷亂，之後對付名門。「對百姓好，他們不會謝你；搶奪與處決百姓，他們也不會更糟。」當巴斯馬諾夫幻想自己的美好前途，宮內忽傳郭多諾夫口耳出血，即將死去。郭多諾夫要眾人退下，和兒子費多交代治國方略與家事。最後他要貴族宣誓效忠費多，並依當時習俗，遵行剃髮儀式以僧侶身分死去。

21. 軍營總部

加伏利拉·普希金招降巴斯馬諾夫。他承認聯軍中波蘭人不可靠、哥薩克人只會搶、俄國人不值一提、迪米崔可能只是假貨，然而「人民公意」站在反叛勢力這邊，終將推翻費多二世。巴斯馬諾夫陷入長考。

22. 刑場（紅場）

加伏利拉·普希金和群眾宣布，迪米崔受天意拯救，回人間懲罰惡人，而上帝審判已嚇倒郭多諾夫。如今巴斯馬諾夫也來效

忠，百姓應該跟隨。群眾高喊：「迪米崔萬歲！殺滅郭多諾夫全族！」

23. 克里姆林宮、鮑利斯家，警衛在入口

乞丐向費多與珍妮雅要施捨，遭驅趕，「不許和犯人說話」。群眾有人同情，有人鄙視。貴族帶武士進入，一陣騷亂後，政府發言臣莫沙斯基（Mosalsky）向群眾宣告：郭多諾夫之妻與子已服毒自殺。

另闢蹊徑與俄國傳統

就像《尤金‧奧涅金》雖受拜倫影響，普希金最後還是寫出屬於自己的創意一樣，《鮑利斯‧郭多諾夫》以莎士比亞歷史劇為範本，成果卻與這位英國巨匠大不相同，甚至反其道而行。普希金有時用無韻的四音步抑揚格，甚至穿插非韻文，對俄文戲劇來說可謂大膽突破，更大膽的則在劇情編排。莎翁劇作情節連貫，《鮑利斯‧郭多諾夫》的二十三章卻自成單元。對於角色，普希金在此只描寫但不發展，劇情以快速的場景變化推動[7]。以傳統角度觀之，《鮑利斯‧郭多諾夫》失之零碎，但零碎正是普希金要的。也在1825年，普希金提出他對浪漫詩與悲劇的看法，認為能稱得上「浪漫的」，應是形式而非內容，而這形式必須要新穎、要前所未見。至於悲劇，是所有劇種中最不現實的一種，本質並非寫

7：歐茵西，頁85。

實，作者不該硬求時間、空間、風格的統一。反之，其形式應該包括「非制式的規則」，而「情境的逼真與對話的真實，才是悲劇真正的規則」[8]。

知道普希金對「浪漫」與「悲劇」的看法，也就知道為何他稱《鮑利斯‧郭多諾夫》為「浪漫悲劇」。在風格與語法上，普希金說到做到。他本來就是七十二變的孫悟空，各類用詞、腔調、文法皆難不倒。除了刻意的長篇獨白與對話，

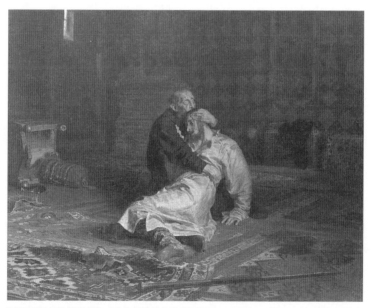

列賓1885年的曠世絕作〈恐怖伊凡與他的兒子伊凡，1581年11月16日〉。伊凡四世與太子爭吵。盛怒中他以手杖擲打，正中其子太陽穴。太子不久後死亡，伊凡四世失去有能力的繼承人，種下日後「混亂時代」的遠因。

8：Caryl Emerson, Robert William Oldani, p. 24.

此劇角色都不囉嗦，但也都活靈活現，幾個字就能顯示其社會地位、背景與個性。更了不起的，是普希金成功打造出早他兩百年，十六世紀末、十七世紀初的俄文語境。這是彼得大帝之前、尚未西化的俄羅斯，也是具有古老俄羅斯魂的失落世界[9]。

除了創新，此劇另一特色在於作者強化了俄國感。「混亂時期」本就像是俄史縮影。畢竟「繼承者被殺」實在屢見不鮮，包括伊凡四世不慎杖斃太子，彼得大帝折磨長子而亡等等慘事。此外，俄國民間向來有「真沙皇」的神秘傳說：留里克王朝傳人隱居某處，一旦現身，他將推翻所有敵人，為俄羅斯帶來黃金時代，解放人民於貴族與偽主之手。混亂時期之後，俄國動亂中起事者常宣稱自己為「真沙皇」，就是這傳說的延續[10]。普希金對此當然熟悉，更用它來撐起戲劇架構。劇中以不同角度與說法，六度提及迪米崔之死，而郭多諾夫、葛里哥利、隋斯基這一路的野心和話術，還有群眾的各種評價回應，也都時時回扣這兩項，讓此劇確實「非常俄國」。

同樣非常俄國的，還有普希金精心設計的人物。旅館老闆娘、東正教教士、威嚇的警察、苦難的人民，這些都很有俄國風味，但最特殊的要屬以下兩種：首先是第十七章出現的

9：Alex de Fonge, "Around 'Boris Godunov'," in *Boris Godunov (English National Opera Guide 11)*, ed. Nicolas John（London: John Calder, 1982）, p. 32.
10：同前注，pp. 29-30.

Sergei Kirillov所繪的聖瓦西里，終年赤身露體的聖愚。
https://zh.wikipedia.org/wiki/File:Sant_Basil_The_Prayer.jpg

瘋僧（聖愚；юродство；Holy Fool或Fool for Christ）。文
學作品中常見以智能受限者的角度看清真相，莎士比亞《李
爾王》和杜斯妥也夫斯基《白癡》中的傻子，都是作家刻意
反襯現實的鏡子。但就俄國而言，聖愚更是東正教特有文
化。他們常是半瘋癲、半裸體，甚至身著鐵鍊、腳鐐的修道
士，說話聽似愚癡或挑釁，卻往往道出真理。也可說藉由
拋棄理性行為，他們展現真實人性並榮耀上帝。最著名的聖

愚當屬聖瓦西里（Basil/ Vasily the Blessed 或 Basil Fool for Christ），莫斯科紅場上最富盛名的大教堂即以他為名[11]。這名裸身苦行僧是唯一能當面斥責伊凡四世卻全身而退，死後伊凡還來扶靈之人。這也是為何此章場景就設在聖瓦西里大教堂前，郭多諾夫也任憑瘋僧諷罵之故。另一俄國特有人物是浪遊僧侶（странник；strannik）。和聖愚一樣，這也是延續已久的古老傳統。他們朝聖於各宗教要點，以行旅（也常包括飲酒）洗滌靈魂[12]。第八章的法拉姆與米沙爾，正是如此人物。他們固然提供了甘草笑料，稍稍緩和了全劇的陰險深沉，但其身分，更是普希金用心之處。

陰暗蒼涼的苦難俄國：穆索斯基1869年版

普希金用心之處，也是穆索斯基用心之處。顯然，他們都知道什麼是真正的俄國特色。穆索斯基1869年完稿的《鮑利斯‧郭多諾夫》，共計四部分七場，就完全包括了上述俄國特色。第一部分整合了原著第一至四場，第一場警官要人民跪下並懇求郭多諾夫接受王位，群眾照做但不知發生何事。瞎眼的朝聖者要群眾持聖像請願，警官要人民明日聚於克里姆林宮前。第二場是加冕場景，隋斯基宣布郭多諾夫繼位沙皇，郭多諾夫則對群眾發表談話，表示他為民意選出，將公

11：Собор Василия Блаженного，但其正式名稱為「護城河上至聖聖母代禱主教座堂」（Собор Покрова пресвятой Богородицы, что на Рву）。
12：Alex de Fonge, pp. 33-34.

正治國。第二部分第一場是原著第五場，皮門與葛里哥利的對話，第二場是原著第八場，立陶宛邊境旅店。第三部分是原著第十場，沙皇皇宮內，但其中郭多諾夫的第一段獨白「我已獲得至高權力」來自原著第七場，而第二段獨白穆索斯基延伸普希金的文句，讓良心不安的郭多諾夫彷彿見到被害皇子的鬼魂，配合鐘聲寫成恐怖的「時鐘場景」。第四部分第一場改自原著第十七場，聖瓦西里主座教堂前。瘋僧最後預言了俄羅斯與其人民的悲慘命運。第二場是駕崩場景，改自原著第二十場，但聚焦於郭多諾夫陷入瘋狂的心理狀態。致命一擊則是穆索斯基巧妙地讓皮門再度現身，說出原著第十五章主教聽聞的皇子神蹟。至此郭多諾夫終於無法承受，驚懼攻心而死。

相較於原著更偏向呈現這段歷史，穆索斯基的剪裁則明確聚焦於郭多諾夫，葛里哥利甚至還沒有成為偽迪米崔，就已經從歌劇退場——當然，作曲家沒有讓他真正缺席。即使角色不在場上，透過代表他的主題旋律，葛里哥利仍能現身音樂之中。和柴可夫斯基一樣，穆索斯基並未照單全收華格納的主導動機技法，他的表現方式倒是接近李斯特式的主題變形（theme transformation）。透過關鍵旋律不時重現，他成功整合全劇，也強化聽眾對故事文本的理解。雖然他和普希金一樣，預設聽眾已經熟知這段歷史，但身為作曲家，他仍負責地以音樂交代背景與潛台詞。穆索斯基大量使用普希金原著中的文句與用詞。即使他不可能真正用音樂完全「翻

譯」出每個角色的腔調，但語韻與音樂的搭配已可謂盡善盡美。他還能創造出感人肺腑、一聽難忘的曲調。光是歌劇開場的管弦序奏，就是俄國重重苦難的化身。凡能同情共感者，幾乎無法不被撼動。

也從這段序奏，我們能知道《鮑利斯・郭多諾夫》最屬害之處，在於它不只民俗，更是現代；能夠復古，亦可創新。穆索斯基缺乏西歐作曲理論，但也因此海闊天空。那些不合傳統和聲行進法則的聲響，既有中世紀的老派，也有脫離規矩的叛逆。它們不僅使此劇聽起來和同時期的西方創作都不一樣，也預告了二十世紀初的音樂發展。《鮑利斯・郭多諾夫》當然也有鄉土與東正教音樂素材，但其組合方式、造型設計與聲音想像卻出奇新穎，加上「強力五人團」愛用的非西歐技巧，比方說以重複旋律但改變伴奏方式的手法呈現主題，穆索斯基一方面和柴可夫斯基一樣，繼承了葛林卡以降的俄國傳統，另方面則展現自成一家之言的獨到心得。

宏大華麗的悲情史詩：穆索斯基 1872 年版

雖然事後看來 1869 年版已是經典，但它最初並未通過劇院的音樂審查，最大原因應是此劇沒有女主角，缺乏吸引力。如果這就是最大障礙，那實在不難解決[13]。穆索斯基立刻在第

13：關於此曲兩版的創作過程，可見 David Lloyd-Jones 編輯的校訂版總譜前言。*Boris Godunov* (Oxford: Oxford University Press, 1975).

二、三部分之間，根據原著第十三場，加了以瑪麗娜為女主角、約五十分鐘的「波蘭幕」。其中第一場另加耶穌會隱士朗哥尼（Rangoni）一角，要瑪麗娜以美色誘惑假迪米崔，使俄羅斯改宗天主教。其間，作曲家也擴充並改寫原本的第三部分。待波蘭幕完成，他繼續修改第二部分，增添兩段幕後合唱但刪除皮門對迪米崔謀殺案的回憶。最後，他刪除第四部分聖瓦西里教堂場景，僅保留聖愚部分，並得史學家友人之助，另創全新內容、民粹主義式的克羅米（Kromy）森林「革命場景」：反郭多諾夫的群眾聚集林中，抓了貴族克魯西恰夫（Khrushchov）並嘲弄他。瘋僧被兒童戲弄。浪遊僧侶法拉姆與米沙爾再度出場，數落郭多諾夫的罪狀並得

穿著加冕華服的瑪麗娜，最後死於政治鬥爭，年僅26歲。在俄國民間傳說裡她被視為女巫。

群眾附和。兩個耶穌會修士被抓，正要問吊，被偽迪米崔阻止。他放了克魯西恰夫，上馬號召眾人前進莫斯科、推翻郭多諾夫，獨留瘋僧哀嘆俄羅斯人民的命運。整部作品變成五幕九場，全長約三小時，分別是序幕（二場）：新處女修道院、加冕場景；第一幕（二場）：朱多夫修道院淨室、立陶宛邊境旅館；第二幕：皇宮內院；第三幕（二場）：瑪麗娜閨房、噴泉旁花園；第四幕（二場）：郭多諾夫之死、克羅米森林。

　　如此更動，在文本、戲劇、音樂與結構上都產生相當變化。穆索斯基回到卡拉姆津的《俄國史》，參考其內容寫新劇情也修文句[14]。戲劇上，添加女主角所造成的最大更動，其實是讓葛里哥利成為第二男主角，現身第一幕、第三幕後半與第四幕結尾，使1872年版更靠近傳統歌劇形式，特別是此角由男高音演唱。不過最大變化還在音樂。根據穆索斯基友人史塔索夫（Vladimir Stassov, 1824-1906）回憶，作曲家原本就想譜寫波蘭場景，卻因故未成。衡量1869年版的選材，筆者認為穆索斯基明顯以「俄國」為核心考量，因此最後放棄屬於他方的波蘭場景。而新添的這幕，也的確呈現不同於1869年版的筆調。簡言之，它更富歌唱性、更接近西歐旋律、更像當時的一般歌劇。或許作曲家也受到那時來俄國

14：關於穆索斯基對普希金以及卡拉姆津文本的運用，詳見Alexandra Orlova, Maria Shneerson (trans. V. Zaytzeff), "After Pushkin and Karamzin: Researching the Sources for the Libretto of Boris Godunov," in *Mussorgsky, in Memorian 1881-1981*, ed. Malcom Hamrick Brown (Ann Arbor: UMI Research Press, 1982), pp. 249-269.

演出的義大利明星歌手影響，但異於前三幕的風格，除了帶來異國感，穆索斯基多少也以這種「傳統套路」來諷刺這對虛情假愛、各有盤算的情侶[15]。

群眾——《鮑利斯·郭多諾夫》另一個主角

「波蘭幕」有西歐歌劇的華美，但最精采的，仍是好聽又大膽的革命場景。穆索斯基敢以粗礪生猛的聲響與聲部，表現這幾近無政府狀態的混亂，要嘶吼要喊叫，堪稱俄國歌劇中最奔放爆棚的合唱場面。同樣關鍵的，是他接受建議，以革命而非駕崩場景作為歌劇結尾。如此調動使全劇九場成為對稱結構（主角為：群眾—郭多諾夫—偽迪米崔—郭多諾夫—葛里哥利—郭多諾夫—群眾），結尾的暴亂諷刺開場的加冕，瘋僧的獨白悲歌呼應哀傷的單線前奏。也因為這場，此劇和白遼士《特洛伊人》並稱合唱場面最多的歌劇。本就極為顯著的「群眾」，正式成為和郭多諾夫並駕齊驅的主角。這其實忠於普希金。睿智又昏瞶，洞燭機先也盲從愚痴，俄羅斯人民就是如此存在，是參與者也是見證者。這齣戲的結尾，普希金在1825年是這樣寫的：

> （政府發言臣）莫沙斯基：眾百姓！瑪麗亞·郭多諾娃和她的兒子費多服毒自殺。我們看見他們已是屍體了。（群眾驚慌無

15：關於此曲兩版之間的詳細比較，可見Richard Taruskin, *Mussorgsky: Eight Essays and an Epilogue* (Princeton: Princeton University Press. 1993), pp. 201-299.

言）你們怎麼安靜了？呼喊啊：迪米崔皇帝萬歲！（眾百姓：迪
米崔皇帝萬歲！）

但在1831年的印行版，普希金刪去最後的群眾歡呼，改
成：「**群眾沉默，群眾沒有回應。**」這可能是所有俄國戲劇
中，最知名的舞台指示[16]。無言，卻勝千言萬語。而在歌劇
1872年版結尾，當眾人擁立新主，喧鬧而去，聖愚看了看四
周，坐在石頭上唱：

> 淚水流吧，血做成的淚；
> 靈魂哭吧，可憐俄國魂。
> 敵人就要來到，黑暗即將降臨，
> 陰影遮蔽光芒，比最暗夜還黑，
> 悲傷，世間的悲傷；
> 哭啊，俄國的子民，貧窮飢餓的子民。

藉由群眾，普希金給了關於這段歷史，最詩意、也最驚心
動魄的註解；透過音樂，穆索斯基對他摯愛的俄羅斯，做了
最不情願，卻也最莫可奈何的預言。

錯綜複雜的版本學

先製作部分，後完整演出，當《鮑利斯‧郭多諾夫》終於
在1874年1月27日首演，它已成為聖彼得堡眾所矚目的盛
事。然而，這不表示它的版本問題到此結束，因為穆索斯基

16：Caryl Emerson, Robert William Oldani, pp. 29-30.

製作的1874年聲樂與鋼琴版樂譜，居然又包括不少刪減。這真是作曲家要的，還是為上演而做出的權宜之計？實務上，指揮與導演往往各有主張。關於此劇，穆索斯基留下豐富的素材，卻沒有「決定版」。有人選擇1869或1872年版其中之一，有人將兩版和1874年聲樂版綜合考量，組合成自己屬意的版本。無論哪一種，都是常見作法。

但上述各種版本，在很長一段時間中，都不是這部歌劇的常見面貌。昔日真正風行的，是李姆斯基－柯薩科夫的管弦編曲版。他先在1896年就聲樂與鋼琴譜編出一版，但此版有七處刪減。1906年他重回此劇，補回之前未編處，在1908年發行新版。

為什麼李姆斯基－柯薩科夫要費心重編？在1896年版的前言，他表示原作因為「不實際的困難、片段式的音樂旋律、笨拙的聲樂寫作、粗礪的和聲與轉調、有缺陷的對位、貧乏的配器，以及從技術上來說整體性的低弱」，實在很難持續演出，而他的版本顯然能補足這些缺失——是的，李姆斯基－柯薩科夫做的不只是重新編曲，還包括裁減、增寫、改寫，甚至還將第四幕順序對調回去，以郭多諾夫之死結束[17]。這個版本確實效果絕佳，聲響燦爛輝煌，音樂好唱好聽，得到絕大多數聲樂家與指揮家的支持，成為橫掃舞台的霸

17：見David Lloyd-Jones的整理。詳細比較可見Nigel Osborne, "Boris: Prince or Peasant?," in *Boris Godunov (English National Opera Guide 11)*, ed. Nicolas John (London: John Calder, 1982), p. 35-42.

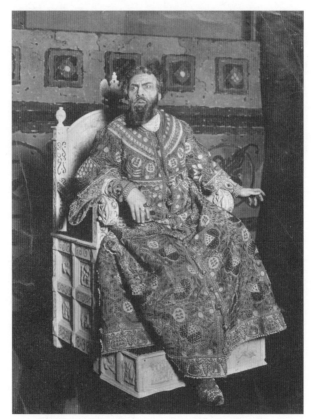

俄國男低音夏里亞平飾郭多諾夫。他是史上最偉大的聲樂家之一，也是郭多諾夫此角的權威詮釋者，演技堪稱傳奇。請見第167頁的介紹。

主。就連李姆斯基－柯薩科夫沒編的聖瓦西里大教堂場景，也由他的學生伊波里托夫－伊凡諾夫（Mikhail Ippolitov-Ivanov, 1859-1935），按其風格在1926年做了重編版，讓選用李姆斯基－柯薩科夫版，但又想加入這個場景的演出可以使用。

我不懷疑李姆斯基－柯薩科夫為老友服務的初衷。他們從
1871年起當過好一段時間的室友，穆索斯基還是他的伴郎。
若非李姆斯基－柯薩科夫的努力，《鮑利斯·郭多諾夫》確
如其所言，早就掉出劇院曲目，「強力五人團」成員本來也
就有一起討論、合寫、修改彼此作品的習慣。但這個平衡、
多彩、也較明亮的精美版本，是否契合穆索斯基的樂想，著
實值得商榷。只要比較兩者的革命場景，就能立即感受到這
不只是兩個不同版本，而是兩個截然不同的美學世界。

李姆斯基－柯薩科夫不是最後一位重編此劇的作曲家，在
他之後至少還有拉特豪斯（Karol Rathaus, 1895-1954）與蕭
士塔高維契的版本，但都未風行。平心而論，穆索斯基原版
與李姆斯基－柯薩科夫版，都有極其可貴的長處，皆是必須
欣賞的作品。後者可能「不忠實」，卻有神奇的管弦魔法和
重要歷史意義，以及不同於穆索斯基觀點，卻也地道的俄羅
斯。

音 樂 賞 析

CD第9軌

穆索斯基：《鮑利斯・郭多諾夫》第四幕，郭多諾夫之死

　　郭多諾夫在劇中共有四大獨唱段：序幕加冕場景中的登基獨白、第二幕的獨白與時鐘場景，以及第四幕駕崩場景。這四段音調互通，既是具體描寫郭多諾夫的心理狀態，也是樓起樓塌的諷喻對照。在駕崩場景所在的這一場，穆索斯基更大量引用出現過的主題，讓聽眾不斷回想先前情節。

　　本書收錄的是較能展現聲樂表現的李姆斯基－柯薩科夫版：第四幕，隋斯基向郭多諾夫介紹求見的隱士僧皮門，聲稱要透露「重大秘密」。郭多諾夫本以為這能平息他的痛苦，不料皮門說的卻是「瞎眼老牧羊人在夢中見到迪米崔皇子，依他指示至其墓前跪禱，得見光明」的神蹟。郭多諾夫愈聽愈不安，終於心臟病發……

歌詞原文	中文語意	賞析
Ой! Душно! Душно! Свету! Царевича скорей! Ох, тяжко мне! Схиму! Оставьте нас! Уйдите все!	啊！救我！救救我！我不能呼吸了！ 我的兒子必須馬上過來！啊！死亡已經逼近：為我準備後事吧！ 讓我和兒子單獨說話。你們都退下！	這一段有許多舞台與動作指示。當郭多諾夫呼救，貴族們想上前幫助，但他全身虛軟無力，跌在困惑眾人的臂膀之中。音樂上，此段開始的旋律（0'07"）來自郭多諾夫第二幕第一段獨白的結尾，他失眠、又夢見滿臉是血的垂死小孩，可謂郭多諾夫的「罪惡感動機」。當他叫隨從召喚太子（0'20"），之後伴奏出現的旋律（0'30"）即是代表其子費多的主題。有人趕去請主教。郭多諾夫知道大限已至，見到兒子前來，便支開眾人（0'48"）交代後事。

歌詞原文	中文語意	賞析
Прощай, мой сын! Умираю... Сейчас ты царствовать начнёшь. Не спрашивай, Каким путём я царство приобрёл... Тебе не нужно знать. Ты царствовать по праву будешь, как мой наследник, как сын мой первородный... Сын мой! дитя моё родное!	永別了，我的兒子！我要死了……今天你要登基了。 別問我是如何得到王位……你不需要知道。 你會繼位成為合法統治者，以我的血脈，我長子的身分……我的兒啊，我親愛的孩子！	相較於原版，李姆斯基－柯薩科夫在此將樂句剪裁得更規律。郭多諾夫雖受良心譴責，但在普希金與穆索斯基的文本中，他都不是弱者。他首先交代繼位（1'02"），既有作父親的殷切指導，更有梟雄君王的威嚴。但對於自己的篡位，他仍然有所警醒（1'29"），暗示兒子不要理會傳聞。當他繼續談到繼位之事（1'49"），在背景音樂中我們再度聽到費多太子的主題。當他呼喚兒子（2'08"），穆索斯基注入了豐沛的情感，為接下來要交代的政治謀略做準備與對比。也正是在這句，我們聽到和登基獨白開始處非常相像的樂句，那段對應的歌詞是「啊！全能的上帝。」以天父對照孩子，可見作曲者隱藏的諷喻。

歌詞原文	中文語意	賞析
Не вверяйся наветам бояр крамольных, зорко следи за их сношеньями тайными с Литвою, измену карай без пощады, без милости карай; строго вникай в суд народный, суд нелицемерный;	別信任那些貴族的狡猾建議；留心他們和立陶宛的秘密詭計；嚴懲可恨的叛國，要殘酷且強勢；但研究人民想法，把他們的無私判斷放在心上。	這一段速度略微變快（2'24"），文詞都來自普希金，也可視為他的政治想法。就音樂素材而言，此段可謂劇中偽迪米崔主題的變形，而郭多諾夫要兒子提防再提防。後兩句音調作些微升高，表現主角說話的吃力感。
стой на страже борцом за веру правую, свято чти святых угодников Божьих.	堅定不移地捍衛正確信仰；敬畏受上帝賜福的聖人。	這兩句帶出東正教祈禱樂風（3'05"）。東正教與天主教的鬥爭，是此劇重要支線。我們再度看到郭多諾夫的堅定立場。

歌詞原文	中文語意	賞析
Сестру свою, царевну береги, мой сын. Ты ей один хранитель остаёшься, нашей Ксении, голубке чистой. Господи!	保護你的姐姐啊，我的兒子，只有你來給她保護了，我們的珍妮雅，純潔的白鴿。天上的神呀！	此處速度放慢。如此柔情的旋律（3'40"）也出現在第二幕郭多諾夫的第一段獨白，提到「孩子本來能給他安慰，期待著為珍妮雅舉辦婚禮。」之處。歷史上，費多母子被殺之後，珍妮雅慘遭性侵，繼而被迫進入修道院。若知她的悲慘結局，再看此段歌詞，必然更有感慨。隨著音樂轉變，郭多諾夫好像看到聖光出現（4'19"），開始向神祈禱。
Господи! Воззри, молю, на слёзы грешного отда; не за себя молю не за себя, мой боже!...	天上的神呀！看啊，我在祈禱，一個罪孽父親的謙卑眼淚；我不是自私地為我祈禱，喔！我的天主啊！	這段的旋律（4'30"）緩緩下降，像是郭多諾夫謙卑跪下，祈求救贖。接著他把手放在費多頭上，開始禱告。

歌詞原文	中文語意	賞析
С горней неприступной высоты пролей ты благодатный свет на чад моих невинных... кротких, чистых... Силы небесные! Стражи трона предвечного! Крылами светлыми вы охраните моё дитя родное от бед и зол, от искушений...	救主，慈悲上帝，從天上降下您的救贖恩典和愛，給我無辜的孩子……那麼年輕又無助……天國的力量！永恆寶座的守護者！求您張開光明翅膀，護衛我的孩子；保護他們遠離傷害、罪孽和誘惑……	從這一段開始的禱告（5'02"），穆索斯基讓郭多諾夫展現最純粹的父愛，伴奏喚起前塵往事與善良真心。此段結尾出現的伴奏樂句（6'03"）也出現在穆索斯基之後的歌劇《霍凡斯基事件》（Khovanshchina）的前奏曲〈莫斯科河的黎明〉，象徵淨化與晨光。然而，救贖並未來到……

歌詞原文	中文語意	賞析
Звон! Погребальный звон! Надгробный вопль! Схима, святая схима... В монахи царь идёт. Нет, нет, сын мой час мой пробил!	聽！ 這是死神的喪鐘！ 這是葬禮的輓歌！ 裹住我……麻布的 袍子…… 我要像僧侶一樣走向 人生終點！ 不，不，孩子， 死神喪鐘已經敲響！	鐘聲是俄國人民的象徵，在此劇更有重要意義，代表郭多諾夫的人生發展。此處鐘聲（7'13"）和加冕場景相同，卻是死神來到。 接下來作曲家以幕後合唱帶出拜占庭宗教曲調（7'38"起，本版以鋼琴獨奏代替），象徵僧侶舉行葬儀，然而歌詞可謂怵目驚心： 「我見到垂死的孩子，而我哭泣，我哀號；他戰慄發抖，哭喊救助，但得不到拯救。」 在鐘聲第二回響起時（8'15"），費多仍在安慰父親，但郭多諾夫自知死期已到。

歌詞原文	中文語意	賞析
Боже! Боже! Тяжко мне! Ужель греха не замолю? О, злая смерть! Как мучишь ты жестоко! Повремените: Я царь ещё! Я царь ещё... Боже! Смерть! Прости меня! Вот, вот царь ваш... царь... Простите... Простите...	神啊！神啊！ 我好痛苦！ 難道我不能以禱告贖罪嗎？ 啊，殘酷的死亡，痛苦折磨著我！ 等等……我仍然是沙皇！我還是沙皇…… 主啊！死亡！ 原諒我，主啊！ 那裡，那裡是你們的沙皇，沙皇…… 原諒我…… 原諒我……	郭多諾夫在此陷入死亡的極度焦慮與恐懼（8'44"），然而出乎意料，他突然回到權力慾望，高喊「我還是沙皇！」（9'14"）。但喪鐘三度敲響，他終於被徹底擊倒，最後指著費多，要貴族們效忠新沙皇（9'36"），之後死去。 結尾音樂轉入大調。莊嚴、平靜、不帶譴責地結束。

延 伸 聆 聽

要欣賞《鮑利斯‧郭多諾夫》，建議至少得聽穆索斯基 1869與1872年兩版，以及李姆斯基－柯薩科夫版。雖然現在多數劇院與錄音都選擇原版，但若不聽李姆斯基－柯薩科夫版，等於錯過二十世紀初至1970年代絕大部分的經典演出，錯過諸多形塑此劇面貌的典範詮釋。指揮名家史托科夫斯基（Leopold Stokowski, 1882-1977）曾編過一版長約25分鐘的《鮑利斯‧郭多諾夫》管弦組曲，作曲家庫多利（Igor Khudoley, 1940-2001）則編過《鮑利斯‧郭多諾夫》鋼琴組曲，兩者皆效果出色，值得欣賞。如果還有餘力，不妨也聽聽普羅高菲夫的戲劇配樂（*Boris Godunov*，Op.70bis）。

此外，「混亂時期」也是其他作曲家的歌劇靈感。俄國歌劇奠基之作，葛林卡的《為沙皇獻身》（*A Life for the Tsar*），蘇聯時期稱為《伊凡‧蘇沙寧》（*Ivan Susanin*），即是講述這段時期尾聲，俄國存亡戰的愛國故事。德沃夏克（Antonín Dvorák, 1841-1904）的捷克語歌劇《迪米崔》（*Dimitrij*）則改編自席勒的未完劇本，以偽迪米崔為主角，也可一聽。

chapter **5**

愛人即地獄，被愛也是：
拉赫曼尼諾夫《阿列可》

作曲：拉赫曼尼諾夫
劇本：涅米羅維契－丹欽科改自普希金敘事詩《吉普賽人》
體裁：獨幕歌劇，共十三段
創作時間：1892年4月
首演：1893年5月，莫斯科

作為世上樂曲最受歡迎、流傳最廣的作曲家之一，拉赫曼尼諾夫在音樂史的地位，存在兩種截然不同的看法。喜愛他的原因自不用說，鄙視者則認為其音樂缺乏新意，僅是十九世紀俄國浪漫風格的延續，未若其同儕勇於開創。但換個角度看，當拉赫曼尼諾夫在飽受攻擊之際仍堅持「反潮流」，只寫自己相信的音樂與美學，如此「雖千萬人吾往矣」地維護藝術信念，當然也值得敬重。終其一生，即使他不斷吸收新知，他永遠保持對旋律與調性音樂的熱愛，作品完全發自內心且能立即感動聽眾，真正達到雅俗共賞。昔日許多人批評他甜膩媚俗，但真正甜膩媚俗者，早就湮沒於歷史洪流，拉赫曼尼諾夫的聲望卻不減反增。

此外，就俄國文化而言，他的旋律不只美麗，語彙更來自東正教音樂。那些聖歌的曲調、形式與歌唱方式，都深刻影響拉赫曼尼諾夫，孕育出他獨特的音樂表現；不只深深感動俄國人，更感動全世界。

1892年的拉赫曼尼諾夫，史上才能最高的音樂家之一。

19歲作曲學生的畢業考試

　　但若單論天分，應當鮮少人會懷疑，拉赫曼尼諾夫足稱史上最具才華的音樂家。即使他在移居西方，也就是44歲之後才決定成為專職演奏者，他仍能讓自己站在世界之巔，名列古往今來最偉大的鋼琴家。在離開俄國之前，他甚至以指揮長才深受肯定，歌劇與交響曲目兼擅，波士頓交響樂團還想請他當總監。論及作曲，他更是聰穎早慧，19歲就寫出世界流行鋼琴金曲《升C小調前奏曲》（ *Prelude in C sharp minor,*

Op. 3 No.2）。而在稍早之前，他決定提前自莫斯科音樂院畢
業，得指導教授阿倫斯基（Anton Arensky, 1861-1906）同意
參加測驗：以涅米羅維契—丹欽科（Vladimir Nemirovich-
Danchenko, 1858-1943）改編普希金詩作《吉普賽人》而成
的獨幕腳本譜寫歌劇《阿列可》。考試時間是一個月，拉赫
曼尼諾夫竟只花了十七天就完成這齣長約一小時的創作，包
括完整管弦編曲！「如果你能維持這種速度，你每年能創作
二十四幕！」[1]阿倫斯基的驚嘆，大概也是所有人的驚嘆。放
眼樂史，真的沒有太多人能有如此成就

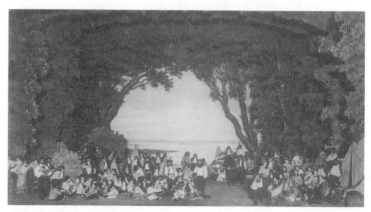

《阿列可》在莫斯科大劇院首演的舞台留影。

1：Sergei Bertensson, Jay Leyda 著，陳孟珊譯，《拉赫曼尼諾夫的音樂人生》（桃園：原笙國際，2008），頁63-64。

普希金「南方詩篇」的頂冠：《吉普賽人》

《吉普賽人》是普希金流放時期四大「南方詩篇」的最後一部，完成於1824年而在1827年出版，也被認為是四部中最成熟的作品。場景設在比薩拉比亞[2]，帶有迷人的異國風情。詩作內容如下[3]：

敘述者娓娓道來，謂遷徙於此地的吉普賽人，自由自在，哪裡過夜就在哪裡搭帳篷，就算有心事也平靜。月亮高掛天上，一老人等他愛好自由的女兒齊姆費拉（Zemfira）回來吃飯，但她這次帶著從沒見過的青年：她在墳場荒地遇見他。此人名喚阿列可，逃避律法，想和吉普賽人一起生活。老人表示歡迎，齊姆費拉將他帶往自己的帳篷。

隔天阿列可果真和吉普賽人一起行旅。即使自由，他仍面帶愁容，被熱情所折磨。齊姆費拉他是否想念故鄉與城市，阿列可表示毫不留戀，「他們愛，又羞怯，趕走思想，出賣自由，對偶像叩頭，討那一點錢，帶一條鎖鏈」，更何況「沒有愛情就沒有快樂」。他要齊姆費拉不變心，願跟她到天涯海角。老人聽了發出警告：阿列可出身富裕，由奢入儉，自由生活不見得舒服。昔日曾經有被皇帝趕出來的人加入吉普賽生活，卻將自由視為懲罰，死了還要歸葬故鄉[4]。

2：Bessarabia，聶斯特河、普魯特河－多瑙河和黑海形成的三角地帶，現為摩多瓦共和國。

3：以下摘要主要參考瞿秋白與李何的翻譯，《普希金文集》第二冊（合肥：安徽文藝出版社，1996），頁159-190。

4：此處指的是古羅馬詩人奧維德（Ovid），被皇帝流放至黑海，直至去世的典故。

　　兩年後，和平的吉普賽人依舊和平地流浪。阿列可拋棄了文明，忘了以前的事，甚至和吉普賽人帶著的熊住在一起，到市集唱歌討賞。但有天齊姆費拉靠著搖籃，不顧阿列可的憤怒，唱起挑釁的歌：「我愛上另一個他，就是死，也要愛著他」，「他比春天還新鮮，他比夏天還熱烈……那天悄悄的晚上，我和他多麼親！」老人憶起，那是他的情人瑪麗烏拉（Mariula），搖著女兒唱的歌。接著齊姆費拉叫醒老人；她已不愛阿列可，但聽他夢中哭叫，唸著她的名字，又喊了另一名姓，「啞聲暗哼、咬牙發狠」。

Trutovsky Konstantin於1910年代所繪製的普希金《吉普賽人》版畫。

　　阿列可醒來，謂夢中見到他與齊姆費拉，「看見可怕幻象」。老人問阿列可：為何時時操心？「這裡的人自由自在」，但你的愛又難又苦。女人心如天邊月，光芒自由地照耀世界，誰能不准月亮動？規定女人不變心？阿列可回憶他與齊姆費拉濃情密意，不知何以昔日親熱、今日冷淡。老人於是說起自己與瑪麗烏拉的

愛情：他們熱烈地愛了一年，直到遇上另一幫吉普賽人。第三天早晨，瑪麗烏拉拋下女兒不告而別，從此老人不再愛人。阿列可不同意老人作法，認為至少要痛快報仇、手刃兩人，「不能放棄我的權利」。

場景一轉，齊姆費拉與吉普賽青年幽會，相約月亮下山的墳場。阿列可又做惡夢，醒來不見齊姆費拉。循著足跡，他來到墳場，殺了青年。「不，我不怕你，夠了。」面對阿列可，齊姆費拉並無畏懼，「我鄙視你的威嚇，我詛咒你殺人的暴行。」阿列可接著殺了齊姆費拉，而她死也愛著另一個他。

東方漸白，吉普賽人埋了這兩人。「我們是粗野人，沒有法律，不折磨也不處死人」，老人謂阿列可不屬於吉普賽人的命，「你只要自由屬於你個人」。「我們膽子小，卻有善良的靈魂」，老人不許阿列可再和他們為伍。說完，吉普賽人動身遠走，留下阿列可獨自在漆黑車子裡。

「高貴野人」真能平和自在、天寬地闊？

即使不諳俄文，透過翻譯，我們仍能品味普希金在此所達到的緊湊與節制。也因為緊湊與節制，讓這血腥嫉妒情殺故事，仍能維持深長的詩意。然而要解讀《吉普賽人》，我們必須回到普希金的時代。詩中沒有明確交代阿列可的出身，只知他出身富裕、本居城市，或許也是一個厭倦上流社會但又無實事可做的「多餘人」。但就普希金所處的文學環境，此作更是對「高貴野人」（Noble savage）這個概念的探討。

「在自然狀態下，人是什麼樣子？」對《利維坦》（*Leviathan*）作者霍布斯（Thomas Hobbes, 1588-1679）而言，由於人有所需但物不足，終將導致「所有人對所有人的戰爭」，人是「孤獨、貧窮、齷齪、殘暴且短命」。但也有人不這麼想，認為「文明」才是腐蝕人性的罪魁禍首。原始民族等「他者」，有的是內在的良善，雖為野人但本質高貴。進一步申論，若能「絕聖棄智」，拋開社會枷鎖，回歸自然狀態，人也會活得單純自在，與天地和諧共處。

真有這麼簡單嗎？普希金在此告訴我們，就算遠離社會、回歸自然，人也不見得就能安適無爭。現實世界中的吉普賽人並不「平和自在」，但普希金這樣設定，就是刻意將其作為對照都市社會的「自然狀態」。阿列可隨吉普賽人浪跡天涯，心裡卻沒忘記城市生活的習慣與道德標準。（想想我們在《尤金‧奧涅金》看到的，不過是舞會調情，就可搞到決鬥喪命。）也難怪他認為自己「不能放棄權利」，要「一刀刺進那刁貨的心裡」。但普希金的思考並沒有停在這裡──無拘無束、不屬於城市的吉普賽人，難道就真能自由自在？在詩作結語，作者再次描寫「和平的」吉普賽人，說他們有著「孩子氣的柔和與自由」。然而，聽著他們的歌聲，敘述者居然唸起瑪麗烏拉這個名字，話語急轉直下：

> 可是幸福也不在你們之間，
> 不幸的自然之子！
> 在破爛帳篷裡，

還做著苦楚的夢，

你們那遊蕩的庇護所，

身在荒野，也免不了不幸。

到處可見致命的激情，

命運，終是無法抵抗。

　　是啊，詩中「看得開」的老人，只是棄絕愛情罷了。愛人是地獄，被愛也是地獄，普希金告訴我們，就算拋棄文明枷鎖，只要有愛，牢籠無所不在，沒有人能自由自在。

天才作曲家的不朽印記

　　普希金的《吉普賽人》寫得成熟精采，詩韻更有獨到之處，確實是延伸創作的好題材。梅里美（Prosper Mérimée, 1803-1870）寫於1845年的短篇小說《卡門》，很可能就是由此作獲得靈感[5]。然而作為歌劇，《阿列可》實有難以彌補的缺失。首演後即有樂評指出，「以18歲學生作曲家的作品來看，《阿列可》可有說不完的讚美；若以為國家大劇院的舞台而構思的歌劇來說，則讓人很不滿意。」[6]不滿意的主因在於腳本。此劇並不適合舞台演出，尤其中間兩段吉普賽舞蹈（男女各一），根本打斷情節發展，嚴重削弱戲劇張力。

5：Barrie Martyn, *Rachmaninoff: Composer, Pianist, Conductor* (Aldershot: Scolar Press, 1990), p. 60.

6：Sergei Bertensson, Jay Leyda, 頁74。

涅米羅維契一丹欽科，俄國與蘇聯時期重要的劇院導演、作
家、教育家、製作人與劇院經營者。

　　怎麼會這樣呢？涅米羅維契一丹欽科好歹也是有名望的
導演與劇作家，1898年還和史坦尼斯拉夫斯基（Konstantin
Stanislavski, 1863-1938）一起創辦了莫斯科藝術劇院，下筆
何以如此古怪？但我們不能忘記，此劇是為作曲學生畢業考
試而做，考量自然和演出不同。《阿列可》共計十三段，可
讓應試者寫出不同風格的合唱、舞曲、獨唱、重唱與管弦
間奏，確實是個好考題。涅米羅維契一丹欽科仔細剪裁普
希金文句，除了吉普賽人跳舞取樂、老婦張羅葬儀、在最後

讓阿列可哭喊「啊，悲傷！啊，沉痛！我又孤獨一人！」等處以外，並未明顯增改原作，可謂相當濃縮精簡的整理式改編。

　　拉赫曼尼諾夫則展現驚人的譜曲才華。雖然最後的戲劇場面調度仍顯青澀，雖然我們也能從中看出一些俄國經典歌劇的身影，或許也有另一部情殺歌劇，馬斯卡尼（Pietro Mascagni, 1863-1945）《鄉間騎士》（*Cavalleria Rusticana*）的影響（此劇1891年的莫斯科首演轟動一時）[7]，但19歲的拉赫曼尼諾夫，已經寫出明確的個人風格，包括渲染力極強的優美旋律，甚至還讓成果更接近普希金原著：《吉普賽人》首尾遙相呼應，拉赫曼尼諾夫則把《阿列可》結尾兇殺場景的曲調置於序奏，讓音樂代替文字形成巧妙的對稱。「拉赫曼尼諾夫是具有知識、絕佳品味，有天分的人。他能成為優秀的歌劇作曲家，因為他對舞台有感，對於人聲也有近乎完美的理解，而且他很幸運地天生具有音樂才華。」[8]當年樂評並非過譽，畢業考後，教授更一致推薦他獲得最高榮譽「大金獎章」（Grand Gold Medal）。今日在莫斯科音樂院大廳的大理石匾額上，我們仍能見到拉赫曼尼諾夫的大名，輝煌印記已與學校同在。

7：《阿列可》的首演也和《鄉間騎士》放在同一場演出。見Barrie Martyn, pp. 59, 66. 關於這兩劇的比較，以及《阿列可》可能參考了哪些俄國經典歌劇，可見Max Harrison, *Rachmaninoff: Life, Works, Recordings* (London: Continuum, 2005), pp. 40-41.
8：Sergei Bertensson, Jay Leyda, 頁74。

音　樂　賞　析

CD 第 11 軌

拉赫曼尼諾夫：《阿列可》第十段，阿列可的短歌〈整個營地都睡了〉

《阿列可》的精采旋律不少，但最常被單獨演出的，就是第十段阿列可的短歌以及第十一段間奏曲，前者更是所有俄國男中低音必唱的經典，最著名的俄語詠嘆調之一。

就風格來說，拉赫曼尼諾夫的聲樂作品延續柴可夫斯基以降的俄國傳統，充滿優美的歌唱句法，並不譜寫誇張的演唱技巧。然而，一如其管弦與鋼琴作品，他的歌樂也要求長大線條的掌控能力，更需要融合字詞與旋律，表現音韻和語氣之間的色彩與情感。

這首短歌歌詞改自《吉普賽人》中阿列可對老人的訴苦，作者帶出貫穿全詩的月亮意象，讓阿列可自我介紹又吐露痛苦，可說是具體而微的全劇縮影。

歌詞原文	中文語意	賞析
Весь табор спит. Луна над ним полночной красотою блещет. Что ж сердце бедное трепещет? Какою грустью я томим? Я без забот, без сожаленья веду кочующие дни.	整個營地都睡了。天上的月亮，閃耀著午夜的輝煌。我可憐的心為何顫抖？是怎樣的憂傷折磨著我？我不眷戀，也不遺憾，我過著無憂無慮流浪的日子。	這段歌曲雖然名為短歌（cavatina），實為詠嘆調（aria），開始是如說話的陳述樂段，再來才是歌唱。一開始的低音前奏（0'00-0'10"）我們早在歌劇序引即已聽見，那就是代表阿列可的動機。接下來音樂緊跟著歌詞，提及「午夜輝煌」，就轉成大調和弦（0'44"）；提及「流浪」，音樂也跟著行走（1'23"）。

歌詞原文	中文語意	賞析
Презрев оковы просвещенья, я волен так же, как они. Я жил, не признавая власти судьбы коварной и слепой. Но, боже, как играют страсти моей послушною душой!.. Земфира! Как она любила!	我嘲笑文明的束縛，我像他們一樣自由，我活著，不在乎那陰險、盲目的命運。 但上帝啊，激情在我體內澎湃，征服我已順從的靈魂…… 齊姆費拉！她曾那樣愛我！	這段歌詞濃縮了《吉普賽人》的題旨，音樂則表現阿列可意欲拋開枷鎖，努力掙脫卻終是徒勞——身體可以自由，心卻是牢籠（1'54"），歌唱詞句始終被釘在和聲裡。當齊姆費拉名字出現（2'17"），音樂又轉成大調和弦，方式和前一段相同。透過如此筆法，作曲家將她和月亮連在一起，一如普希金的設計。這一段需要用最小的音量輕聲演唱，以溫柔呼喚回憶往事……

歌詞原文	中文語意	賞析
Как, нежно приклонясь ко мне, в пустынной тишине часы ночные проводила! Как часто милым лепетаньем, упоительным лобзаньем задумчивость мою в минуту разогнать умела! Я помню: с негой, полной страсти, шептала мне она тогда: "Люблю тебя! В твоей я власти! Твоя, Алеко, навсегда!"	她何其溫柔地靠著我，當她在寂靜荒野度過夜晚時光！她多常以甜蜜的呢喃，銷魂的親吻令我的憂思立即消失！ 我還記得：以那性感的激情，她會悄聲對我說：「我愛你，我屬於你！我是你的，阿列科，永遠！」	這一整段可視為一個樂句（2'57" 至 3'50"）。拉赫曼尼諾夫的招牌長句法在此有絕佳表現，曲調起伏又能自然帶出歌詞語韻。

歌詞原文	中文語意	賞析
И всё тогда я забывал, когда речам её внимал и как безумный целовал её чарующие очи, кос чудных прядь, темнее ночи. Уста Земфиры… А она, вся негой, страстью полна, прильнув ко мне, в глаза глядела… И что ж? Земфира неверна! Моя Земфира охладела!	我會忘記一切，當我聽到她的話，以瘋狂的愛，我吻著她誘人的眼睛，她美妙的秀髮，比夜還黑，以及她的唇……而她，也以那性感的激情，抱著我並凝視我的眼睛……而現在？現在呢？齊姆費拉已經變心！我的齊姆費拉變得多麼冷漠！	新樂句延續上一句而來（3'51"）。普希金的原句並沒有那麼「性感」，拉赫曼尼諾夫也只讓音樂持續陷入回憶。當描述視角轉到齊姆費拉（4'26"），情境無可避免地開始轉變。當阿列可第二次自問「現在呢」（4'50"），音樂變成痛苦現實，最後由先前的回憶旋律（5'15"）走向悲劇性的高峰。以最大音量演奏的爆發下行樂句（5'36"），在歌劇序奏裡已經出現，也就是結尾的兇殺主題，預告了之後的禍事。

夏里亞平照片。他一直希望拉赫曼尼諾夫能改寫《阿列
可》，使之成為二幕歌劇，還打算以此新版作為他的舞台
告別演出。可惜拉赫曼尼諾夫並未接受他的提議。

　　某方面來說，這首詠嘆調是以俄國風調味的義大利美食。
即使它被拉赫曼尼諾夫好友，偉大男低音夏里亞平（Feodor
Chaliapin, 1873-1938）唱到聲名遠播，還錄下數版膾炙人口
的詮釋[9]，作曲家自己對這部少作卻不滿意。日後他甚至認為
此劇毫無價值，還曾表示：「那是以過時義大利形式寫的，

9：夏里亞平對這個角色有獨特但古怪的看法：他認為 Aleko 正是 Alexander，也就是普
希金的名字。他曾在舞台上扮成普希金的模樣演唱這部歌劇。見 Barrie Martyn, pp. 63-
64.

多數俄國作曲家都很習慣遵循這種形式。」[10] 但他實在對自己太苛。至少柴可夫斯基就非常欣賞，不只協助《阿列可》出版與演出，在它1893年的莫斯科大劇院首演，他還刻意坐到眾人可見的包廂，讓觀眾看到他的大力喝采[11]。若非他在半年後過世，這兩位作曲家應有更多交流。就知名度而論，又有誰能在19歲就寫出名列標準曲目的歌劇詠嘆調呢？如果拉赫曼尼諾夫能專心譜曲，不須以演奏養家，或許我們能有一部和《尤金‧奧涅金》與《鮑利斯‧郭多諾夫》鼎足而三的俄文歌劇吧！

10：同前注。
11：同前注。

延伸聆聽

《阿列可》展現拉赫曼尼諾夫對吉普賽風情的想像,而他對此本來就頗有興趣。大家可以欣賞他寫於1893年,為小提琴與鋼琴的《沙龍小曲》(*Morceaux de salon, Op. 6*)中的第二首〈匈牙利舞曲〉(Danse hongroise),以及完稿於1894年,本質為「吉普賽主題幻想曲」的管弦樂《波西米亞奇想曲》(*Caprice bohémien, Op. 12*)。

此外,根據學者加斯帕洛夫(Boris Gasparov)的研究,至少有十八齣歌劇以普希金《吉普賽人》為主題[12]。然而在《阿列可》之外,大概只有《丑角》(*Pagliacci*)作者雷昂卡發洛(Ruggero Leoncavallo, 1857-1919)譜寫的《吉普賽人》(*Zingari*)還有些許知名度。此劇現在幾乎絕跡舞台,當年卻相當熱門,上演次數在雷昂卡發洛作品中僅次於《丑角》。若有機會欣賞,不妨一聽。

12:相關資訊見Boris Gasparov, "Pushkin in music," in *The Cambridge Companion to Pushkin*, ed. Andrew Kahn (Cambridge: Cambridge University Press, 2006), pp. 159-173.

chapter

6

天真童話與殘酷現實：
李姆斯基─柯薩科夫的
《薩爾坦王的故事》與《金雞》

《薩爾坦王的故事》
作曲：李姆斯基－柯薩科夫
劇本：貝爾斯基改自普希金同名童話詩
體裁：四幕六場的歌劇，另有序幕
創作時間：1899年至1900年
首演：1900年11月，莫斯科

《金雞》
作曲：李姆斯基－柯薩科夫
劇本：貝爾斯基改自普希金童話詩《金雞的故事》
體裁：三幕歌劇，另有序幕與結語
創作時間：1906年10月至1907年9月
首演：1909年10月，莫斯科

　　聽過了柴可夫斯基、拉赫曼尼諾夫、庫宜、穆索斯基與布瑞頓，讀過了長篇詩體小說、短篇小說、歷史劇、抒情詩與敘事詩，最後，讓我們來看普希金的另一面，他可愛有趣又光芒萬丈的童話詩，並正式介紹改編《鮑利斯‧郭多諾夫》的配器聖手，作曲家李姆斯基－柯薩科夫。

自修成材的管弦聲響魔法師

1897年的李姆斯基－柯薩科夫，自修成材的作曲家，一代
管弦配器大師。

提到他，對古典音樂稍有涉獵者，都知道鼎鼎大名的《天
方夜譚》（*Scheherazade, Op. 35*）、《西班牙奇想曲》（*Capriccio
espagnole, Op. 34*）以及《俄羅斯復活節節慶序曲》（*Russian
Easter Festival Overture, Op. 36*），但這遠不足以忠實呈現他當
年的地位。生於聖彼得堡貴族之家，李姆斯基—柯薩科夫
依照家族傳統就讀軍校，之後任職海軍。雖有音樂天分，少

年時他對文學興趣更高，18歲時認識巴拉基列夫、庫宜與穆
索斯基後，才逐漸走向音樂，尤其是作曲。

　　然而，命運以妙不可言的方式在他身上展現神奇。身為
「強力五人團」最年輕的一員，李姆斯基—柯薩科夫在27歲
那年居然受邀任教聖彼得堡音樂院，開授實用作曲與配器
法。他原本意在「潛伏」廟堂，在西化派大本營宣揚本土派
立場。不料這位總是「只比學生先一步學會上課內容」的老
師，臥底臥到意亂情迷，最後反而認可西歐傳統之精妙。經
過三年苦心自修，掌握和聲、對位、曲式、編曲等巧技後，
李姆斯基—柯薩科夫不只成為傑出老師，更熱切主張學院
訓練的重要。藉由課程實作與指導樂團，他的配器手法愈來
愈高超，終成名震天下的聲響色彩魔法師，寫下至今仍是配
器聖經的管弦樂法教科書。世人或許更熟悉柴可夫斯基，但
在當時俄國，李姆斯基—柯薩科夫的名聲與影響力，完全
可與之並駕齊驅。

歷史、民俗、奇幻、傳說

　　以上所言，其實僅就寫作技術討論。就創作概念與題材
來說，李姆斯基—柯薩科夫仍堅定信奉「強力五人團」的
主張，作品多和俄羅斯民間傳說有關，加上中亞與中東——
那是俄國廣闊疆土的另一側，正好也是柴可夫斯基等人鮮少
涉獵的領域。要充分體會這點，最好的方法就是欣賞他的歌

劇。李姆斯基—柯薩科夫一共寫了十五部，主要分成歷史劇、民間故事、幻想童話與傳說這三大類，其中又以最後一類為數最多，包括赫赫有名的《雪姑娘》（*The Snow Maiden，Snegúrochka*）、《隱形城傳奇》（*The Legend of the Invisible City of Kitezh and the Maiden Fevroniya*）、《薩達柯》，以及本文主角《薩爾坦王的故事》與《金雞》。這兩部劇本都出自他的好友貝爾斯基（Vladimir Belsky, 1866-1946）之手，也都改自普希金的童話詩，還分別是他最長與最短的童話詩。讓我們先來看《薩爾坦王的故事》。

《薩爾坦王的故事》：登峰造極的童話詩

〈薩爾坦王在三姊妹屋前〉，著名畫家、舞台設計比里賓（Ivan Bilibin, 1876-1942）繪製的《薩爾坦王的故事》插畫。

這首寫於1831年的詩，全名非常長，長到一口氣念不完：
《關於沙皇薩爾坦，他的兒子——非凡的勇士格維頓·薩爾
坦諾維契親王——和美麗的天鵝公主的故事》[1]。會這麼長，
當然是刻意而為，用以塑造古老童話氛圍。詩作很長，並有
大段重複詩行，充分表現講故事的趣味，其情節大意如下[2]：

　　三姊妹在屋內紡紗，各言志向：如果自己是皇后，那該怎麼
樣？大姊要為天下人辦酒筵，二姊要為全世界做衣裳，小妹則
說，要為沙皇生個勇士英雄（bogatyr）。沙皇剛好經過窗下，
封了小妹做皇后，讓其他姊妹做廚師與裁縫。新娘洞房夜就有了
孕，沙皇卻得親征到遠方。皇后生下壯碩兒子，派信使通報沙
皇。嫉妒壞心的姊姊，加上為虎作倀的惡繼母，調換書信，說皇
后生了沒人見過的小畜牲。沙皇聞訊大驚，但傳旨要等他回城，
再做處置。此信又被掉包，假傳聖意要皇親貴族立刻將皇后與小
崽子秘密投入大海。

　　貴族們無奈照做。皇后在木桶中傷心哭泣，嬰兒卻快速成
長，一天後已能命令波浪，將他們送回陸地。王子做弓箭想打
野味，卻見惡鷹攻擊海中天鵝。他一箭射中惡鷹，天鵝趁勝追
擊，將惡鷹打入海底，然後對王子說起俄文：那惡鷹是妖怪，而
我本是姑娘。你的箭隨地沉入海底，抱歉你將為我挨餓三天，
但為了報答恩情，從此我將為你效勞。不久，母子面前出現城
堡，臣民向他們歡呼請安，要王子當他們的領袖，是為格維頓
（Gvidon）大公。

1：原文為 Сказка о царе Салтане, о сыне его славном и могучем богатыре князе Гвидоне
Салтановиче и о прекрасной царевне Лебеди。
2：以下摘要主要參考劉湛秋的翻譯，《普希金文集》第二冊（合肥：安徽文藝出版社，
1996），頁309-347。

「風在海上輕輕飄,船在海上輕輕搖」,船員驚訝發現,熟悉的島嶼竟突然出現金頂閃光的城市。格維頓大公設宴款待,得知之後他們將去薩爾坦王國,因想見父親而愁眉不展。天鵝將他變成蚊子,隨船來到故鄉,見到鬱鬱寡歡的沙皇。薩爾坦王得知奇幻島上的格維頓大公向他問候,表示有朝一日當親自拜訪。

為了不讓國王出遊,廚娘說海上城池有何稀奇?有隻會唱歌的小松鼠,吃的榛子是黃金殼、翡翠仁,那才稀奇!大公聽了十分惱火,衝去叮瞎廚娘右眼,之後飛越海洋回家。大公和天鵝說了小松鼠奇事,「確有其事……為了友情,我樂意讓你親眼看看」,之後他就在自家院內看見這隻松鼠,伴隨金玉滿堂。大公

〈皇后與王子在奇幻島〉,比里賓繪。

為牠建了水晶房，派守衛照料、司財管理，松鼠得榮譽，大公更獲利。

「風在海上輕輕飄，船在海上輕輕搖」，又有船隻經過，要去薩爾坦王國。天鵝將大公變成蒼蠅，再度回到故鄉。船員說起奇幻島、神奇松鼠與大公的邀請，這次換成衣娘阻撓，謂波浪衝向荒涼海濱，岸上出現三十三名勇士，個個身著火紅盔甲，年輕英俊、魁梧勇猛，那才是天下第一奇！大公聽了十分惱火，衝去叮瞎衣娘左眼，之後飛越海洋回家。天鵝說這些勇士都是她的兄弟，果然之後波浪翻騰、大海分開，三十三個勇士威武走向城堡，從此日夜巡邏，護衛城市榮光。

「風在海上輕輕飄，船在海上輕輕搖」，這次天鵝將大公變成熊蜂，三度回到家鄉，見那「三個人用四隻眼睛盯著沙皇」。這次換成惡繼母開口：海外有絕色公主，「在白日能使太陽減色，在夜晚能讓大地生輝……她華麗端莊，走路如孔雀擺動，說話似溪水淙淙。」說要稀奇，這才真稀奇！大公聽了十分惱火，卻可憐老嫗一雙眼睛，衝去叮了她鼻尖，之後飛越海洋回家。

〈薩爾坦王接見商船代表〉，比里賓繪。

　　大公悶悶不樂，「別人都結婚了，只有我是單身漢」。天鵝問他可有對象，他就說起這絕色公主。這次天鵝沉默不語，過了一會兒才說：「是的，真有如此姑娘，但妻子可不是手套……我勸你一句忠告：終身大事要三思，以免日後懊悔遲。」大公在天鵝面前發誓，自己已備好炙熱的心，「哪怕要走遍天涯海角，也要找到她」。天鵝深深嘆口氣，「何必走得那麼遠，你的命運就在眼前」──她揮動翅膀、抖落羽毛，變成公主的模樣。「月亮在她髮辮下發光，星辰在她額頭上閃亮」，大公得到母親祝福，和公主結為連理。

　　「風在海上輕輕飄，船在海上輕輕搖」，然而大公留在家，商船傳話給沙皇。這次薩爾坦王叫三惡女閉嘴，「我是什麼呢？是沙皇還是嬰兒？」一跺腳就出了宮，率眾前往奇幻島。格維頓大公親自歡迎，領眾人看那金玉松鼠、海中勇士，還有她美麗絕倫的妻子：她「恭恭敬敬、神態大方，攙扶著她的婆婆」──沙皇一眼就認出她是誰，老淚縱橫，上前擁抱他的皇后。一家終於團圓，開始歡樂宴會。三惡女羞愧躲藏，沙皇開恩讓她們回家。「高興了一天，沙皇喝得醉醺醺，才滿足地上床睡覺」，敘事者最後在結尾現身，「我當時也在場，喝了蜂蜜與啤酒──只是鬍子也沾濕了一點點。」

　　這首具有「白鶴報恩」、「灰姑娘」、「狸貓換太子」等等情節的童話詩，呈現了諸多經典故事的原型。普希金此處的成就不在情節想像，而在精美編排及語言運用。「一個人活得愈久，便愈會傾向於認定《薩爾坦王的故事》為俄國詩歌之傑作。」著名俄國文學評論家米爾斯基，對此詩評價極高，甚至將它置於偉大的《青銅騎士》之上，而他的讚嘆一

如詩歌本身優美：

> 這是一件最純粹的藝術品，沒有任何不相干的情感和象徵，是「純美之物」，是「永恆的歡樂」。這也是一件最具普遍意義的藝術品，因為它同時可供6歲孩童和60歲有修養的詩歌讀者閱讀。它不需要理解，它可以被直截了當、毫無疑義地接受。它不戲謔、不機智，也不幽默。可是它輕鬆、讓人身心愉悅。它又是高度嚴肅的。因為，還有什麼能比創造一個完美自由之世界的舉動更為嚴肅呢？[3]

的確，即使只看譯作，《薩爾坦王的故事》仍能帶來極大的閱讀樂趣：那是一個「相信即存在」的幻想世界，充滿質樸童趣與純粹天真。

「美感是一種肉體感受，一種我們全身的感受。它不是某種判斷的結果，不是按照某種規矩所得的結論。要嘛我們感受到美，要嘛感受不到。」波赫士（Jorge Luis Borges, 1899-1986）在〈關於詩歌的演講〉最後引用十七世紀西班牙詩人西萊修斯（Angelus Silesius, c. 1624-1677）的一句詩總結：「玫瑰是沒有理由的開放。」《薩爾坦王的故事》正是這樣的玫瑰。

3：米爾斯基，頁131。

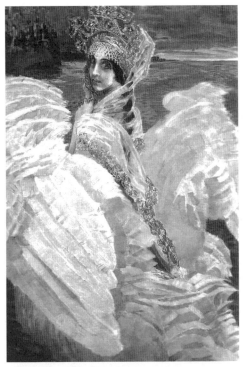

俄國名畫家、美術設計弗路貝爾（Mikhail Vrubel, 1856-1910）的妻子是著名女高音，他為妻子所繪的〈海天鵝公主〉足稱最著名的俄國肖像畫之一。

貝爾斯基的諧趣改編

原作如此精美，要改成劇本，最好也能保留詩韻。李姆斯基—柯薩科夫很幸運遇到貝爾斯基。他們結識於1895年，一見如故，之後合作了四部歌劇。作曲家在自傳裡如此描述他：「這是伶俐而博學多才的人物，在大學修畢法律與自

然科學這兩個科系，是傑出數學家，還精通並熱愛俄羅斯古代民謠和古俄羅斯文學——敘事詩、歌曲等等。……他酷愛音樂，是現代俄羅斯樂派的狂熱信徒之一，對我的作品尤為偏愛。」[4]除了本文討論的兩部，貝爾斯基另兩部劇本即是《薩達柯》與《隱形城傳奇》，幾乎就是李姆斯基—柯薩科夫的歌劇代表作。在此劇中，他並未根本改變故事設定，盡可能使用普希金原文，但濃縮並挪動情節，也添加對話與橋段以塑造情境、刻劃角色、提供理由，使之有最佳戲劇效果，而這效果也能透過音樂表現。

最有趣的，是貝爾斯基安排不少甘草元素，也讓童話有了現實語境，不時說出觀眾心裡話：當小妹被國王娶走，二姊進宮當裁縫，後者除了感嘆許錯願，更直白說：「我還得去做那個笨蛋的僕人！」宮中保姆唱搖籃曲，「王子穿金衣服銀衣裳」，望他快快長大……「好把舊衣服都給保姆！」第二幕皇后到了荒島，感嘆「沒有薑餅、沒有香料蛋糕」，這該怎麼活？第三幕船員晉見薩爾坦王，說他慷慨仁慈，能夠「免稅與自由貿易」實在好。當熊蜂發動攻擊，薩爾坦王則展現高度智慧，「傳令守衛：以後熊蜂不得進宮」；當他終於受夠指使，怒喊：「我是國王還是嬰兒！」惡繼母卻輕蔑地說：「本來就是剛脫離尿布的嬰兒！」同樣形容，也出現在薩爾坦王和格維頓哭訴如何失去皇后，三女譏笑他當眾落

4：里姆斯基—科薩科夫著，吳珮華譯，《我的音樂生活》（上海：上海音樂出版社，1988），頁134。

淚，「像孩子一樣，真丟臉！」……凡此種種，都是劇作家
的機智靈光、精巧的語言趣味。十分荒謬，也就十分好笑。

古樸又華麗的音樂童話

李姆斯基—柯薩科夫也頗滿意他譜出的音樂。以他自己
的話說：「《薩爾坦王的故事》用混合風格寫成，我把它稱
之為『器樂—聲樂風格』，歌劇中的幻想部分屬於前者，寫
實部分屬於後者。」除了天鵝公主與格維頓的愛情二重唱、
角色的歌謠小曲、壯麗的群眾場景等特殊段落，整部歌劇
的聲樂風格其實偏向說話，「具有神話故事的樸實特性」。
樂團部分則可見主導動機的充分運用，像天鵝變成公主的音
樂，就透過動機發展表現神奇。或許受到普希金重複運用詩
句此一手法的啟發，李姆斯基—柯薩科夫也設計了與之呼
應的音樂：「無論是序幕，還是每一幕、每一場，都以同一
個簡短的小號齊鳴開始，像是號召或邀請聽眾去傾聽和觀看
後面即將開始的戲。這是一個獨特手法，而且適用於神話故
事。」[5]這個開場號角也寫得頗見巧思，設計在兩個不同和弦
的共同音之上，本身就暗示了真實與幻想的交界，曲調也有
卡通化的趣味。

此劇另一個特色，在於李姆斯基—柯薩科夫不只以序幕

5：同前注，頁335-336。

〈皇后母子在海上木桶中〉，比里賓繪。

代替序曲，更為接下來四幕寫了四段管弦樂序奏（第四幕放在第二場），且各有明確標題。其中第一、二、四幕序奏〈沙皇的告別與啟程〉、〈皇后母子在海上木桶中〉、〈三則奇事〉因為篇幅較長且內容精采，作曲家將其編在一起，成為現在常見的《薩爾坦王的故事組曲》。〈皇后母子在海上木桶中〉再次讓他表現對海洋的熱愛與熟悉，描寫波濤的本領大概只有拉威爾能和其比美；〈三則奇事〉用音樂交代薩爾坦王登島參訪、金玉松鼠、海中勇士與絕世公主，也是令人印象深刻的頂尖手筆。

　　但無論這三段音樂有多著名，都遠遠比不上第三幕的〈熊蜂疾飛〉（或譯為「大黃蜂的飛行」）。和《天方夜譚》一樣，此曲可稱李姆斯基─柯薩科夫的音樂簽名，堪稱無人不知。第三幕開頭，即是格維頓大公看著船隻遠航，心中鬱悶而和海天鵝訴苦，連「三十三騎士與神奇松鼠」都不能使他快樂（此處突然首次提及這兩項奇事，可見對作者而言，他預設聽眾皆知普希金原作）。於是海天鵝施展魔法，要王子全身浸到大海三次；當他最後一次起身，就化身熊蜂從浪裡飛出……這段魔法變身場景雖短，音樂素材卻成為本幕主幹，在結尾更成為眾人追蜂大合唱，逗趣而有絕佳效果。

〈蚊子的飛行〉（原著中格維頓大公第一次變身），比里賓繪。

音　樂　賞　析

CD第8軌

李姆斯基—柯薩科夫：《薩爾坦王的故事》，

第三幕第一場，〈熊蜂疾飛〉

　　本書收錄的演出，是以歌劇聲樂譜為本，並參考哈特曼
（Arthur Hartmann, 1881-1956）改編版，剪裁出為女高音、
小提琴與鋼琴的版本，希望大家喜歡。

歌詞原文	中文語意	賞析
Ну, теперь, мой шмель, гуляй, судно в море догоняй! Потихоньку опускайся, в щель подальше забивайся. Будь здоров, Гвидон, лети, только долго не гости!	嗯，我的熊蜂，去走走吧，加入航行海中的船！緩緩地下降，藏在暗縫裡。 保重，格維頓，飛吧，但可別待太久啊！	這是具有奇幻色彩的施法場景。我們可以聽到代表格維頓的動機，在0'35"與0'39"等處出現。小提琴則要模擬熊蜂快速振翅的聲響。當此曲結束，第三幕第一場也就結束。

《金雞》：意料之外的歌劇

《薩爾坦王的故事》是出色作品，但論及李姆斯基—柯薩科夫最具企圖心的幻想歌劇，當屬完成於1905年，神話史詩般的《隱形城傳奇》。

對當時俄國人來說，此劇足稱他的最高榮耀，作曲家也因此放緩歌劇創作的腳步，轉去從事《鮑利斯・郭多諾夫》編曲、撰寫管弦配器教科書等較輕鬆的工作。他不是不想再寫，也和貝爾斯基討論過幾個可能題材，但著實不容易。畢竟，《隱形城傳奇》名聲太好，新劇要是寫壞了，豈不自毀招牌？況且他雖不算太老，也已年過六旬，不但有心絞痛問題，此時還捲入「時事紛爭」。

然而，1906年10月，一個他與貝爾斯基從未討論過的題材——普希金諷刺童話詩《金雞的故事》——竟突然成為主題。李姆斯基—柯薩科夫全心投入歌劇《金雞》（*Золотой петушок*；*The Golden Cockerel*，但一般較常見其法文名 *Le coq d'or*）的創作，隔年8月底9月初完成，這也成為他最後一部歌劇[6]。

6：Gerhard Abraham, *Studies in Russian Music* (London: William Reeves / The New Temple Press, 1936), pp. 290-291.

當作曲家成為時事話題

波蘭畫家 Woiciech Kossak 於 1905 年繪製的〈血腥星期日〉。

　　是什麼讓他改變了想法？答案正在「時事紛爭」。1904 年起，帝俄對日戰爭接連失敗，導致沙皇尼古拉二世失去民心，俄國境內本就積怨已久的社會階級問題與民族文化衝突也浮上檯面。1905 年初，三萬多名俄國工人在東正教牧師加邦（Georgy Gapon, 1870-1906）領導下聚集聖彼得堡冬宮廣場，向沙皇遞交改革請願書。不料擦槍走火，竟變成軍方開槍射殺群眾、上千人喪生的「血腥星期日」[7]。身為聖彼得堡音樂院教授，李姆斯基－柯薩科夫同情群眾，在報紙發表公開信聲援學生，卻被解除教職——接著「難以置信的事發生了」，他在自傳如此記敘：「從彼得堡、莫斯科，從全國

7：周雪舫，頁151-155。

各地，對我表示同情而憤怒聲討俄羅斯音樂協會理事會的函件，如雪片般飛來……有的與音樂有關，有的根本沒有關係。」[8]這一鬧就鬧了好些時候，他的作品還一度禁演。當李姆斯基－柯薩科夫決定回到音樂學院，靈感也跟著上門。他信中告訴貝爾斯基「我要認真創作《金雞》。嘻嘻嘻，哈哈哈。」[9]都說筆勝於劍，這次他要以歌劇批判沙皇，用音樂諷刺腐敗社會。

《金雞的故事》：普希金最後的童話詩

為什麼會選《金雞的故事》？因為它不像《薩爾坦王的故事》老少皆宜，而是寫給成人的童話。普希金以神秘故事映照現實問題，筆法精練嚴密，此作寫於1834年，是他最後的童話詩。大意如下[10]：

在遙遠地方有國王名叫達頓（Dadon），年輕時爭強鬥狠、大興戰事，年老了欲享受平靜愉悅生活，卻換成鄰國不時進犯。雖有忠實將領，但敵人來自四面八方，實在疲於應付。達頓夜不安枕，找來老閹人法師。法師拿出金雞說：將它置於尖塔，它將成為您的哨兵，指出任何侵擾與惡事的方向並啼叫。達頓大喜並允諾將實現法師願望作為回報。此時國境平安，金雞叫著：「嘰

8：里姆斯基－科薩科夫，頁360-361。
9：同前注，頁385。
10：以下摘要主要參考任溶溶的翻譯，見《普希金經典童話集》（北京：人民文學出版社，2019），頁117-130。

哩咕咕！躺在床上統治吧，國王！」一兩年過去了，金雞無聲無息，突然某天早上，部隊指揮官叫醒沉睡國王，告知金雞示警、人民驚恐，敵人要從東方來。達頓派長子出兵。金雞沉默，國王也就遺忘此事。

八天過後，部隊音訊全無，但金雞再次啼叫。這回換幼子領軍。又過八天，仍是音訊全無，金雞卻又啼叫，換成達頓親率部隊。他們日夜行軍，沒見到陣營也沒見到屍體。到了第八天，部隊進入山中，見到絲綢帳篷，一旁是兩個王子的遺骸；他們未穿頭盔護甲，持劍互刺。達頓與軍士痛苦哭號，忽然帳篷打開，走出少女，名叫謝馬卡女王（Queen of Shemakha）。達頓立即忘了兒子。女王帶他進帳篷吃喝休息；七天後，國王已無條件地屈服於她。

達頓帶著他的異國姑娘返國，謠言早已傳遍大街小巷。當隊伍來到城門，閹人法師再度出現，要求國王履行承諾，給他少女──也就是謝馬卡女王。達頓困惑且憤怒，提出各種交換條件皆被拒絕。爭執中，他以手杖打死法師。此時都城顫抖，女王卻發出怪笑。突然金雞自尖頂呼嘯而下，啄向達頓的頭。達頓從戰車跌下，倒地而死，女王則消失無蹤，好似從未存在。詩作最後一句是：「童話不是真實，其中卻有真實的暗示，能為賢達誠實的年輕人提供教訓。」

《金雞的故事》並非改自俄國童話。它有幾個文學上的來源，最重要的是《李伯大夢》與《沉睡谷傳奇》作者，美國作家厄文（Washington Irving, 1783-1859）所著《阿爾罕布拉宮的故事》（Tales of the Alhambra）中收錄的〈阿拉伯星象師的傳說〉（The Legend of the Arabian Astrologer）。我們不

厄文是美國著名作家,也是律師、政府官員與外交官。《阿爾罕布拉宮的故事》即是他出使西班牙的見聞所得。

妨對比一下厄文的版本:

　　摩爾人蘇丹,格拉納達王國的統治者,苦於外敵侵擾。一名來自埃及的阿拉伯星象術士來訪,受到蘇丹禮遇。當他知道蘇丹的困擾,表示能打造持有長矛的青銅騎士,將其置於塔頂警戒。塔頂上每扇窗前都有桌子,上面放有魔法棋盤。若有危險,青銅騎士將指出方向,敵軍將陷入棋盤咒術。只要消滅棋子,就能摧毀敵軍。如此強大法術讓蘇丹高枕無憂,星象師也獲得更好的款待。

　　有天騎士矛尖突然移動,棋盤卻無動靜。探勘兵帶回自稱哥特公主(Gothic Princess)的美女。她造成蘇丹與星象師的紛

爭。當二人言歸於好，蘇丹要星象師為他打造能遠離所有煩惱的花園，星象師則要求「第一個通過花園大門的動物及其承載物」作為回報——而那即是哥特公主。蘇丹拒絕履行承諾，星象師以杖擊地，帶著公主消失於地下。從此，青銅騎士不再運作，矛尖指著星象師消失之處，蘇丹繼續受敵侵擾[11]。

如此高度相似顯非巧合，但直到著名詩人阿赫瑪托娃（Anna Akhmatova, 1889-1966）於1933年發表論文《普希金的最後故事》，方指出二者的關係。她還考證了普希金藏書中確有厄文此作的法文版，普希金和厄文也有共同友人[12]。比較兩者，普希金的故事情節更凝聚、更陰森血腥，但也更模糊曖昧，常被認為是他最不可解的故事——或者它根本就是全然的荒謬，沒有道理可言？

在歌劇劇本前言，貝爾斯基表示普希金留下很多謎團，像是星象家與謝馬卡女王，兩人是合謀抑或獨立事件？「若要創作舞台版本，我就必須以我的方式解謎。」然而，真正的挑戰不在解謎，而在不能解得太清楚。一旦一切皆合理，那就是畫蛇添足，必然失去普希金原作的魅力。

11：11 Peter Cook, *The Golden Cockerel: A Realization in Music* (London: Aten Press Ltd. 1990), pp. 15-20.
12：同前注，pp. 22-23.

貝爾斯基的歌劇版本

不得不說，貝爾斯基（與相當程度的李姆斯基─柯薩科夫，因為他也參與劇本討論與構思）提出了相當有趣的延伸改寫。和改編《薩爾坦王的故事》相似，他一樣保留了普希金的童話語言與其專屬於俄羅斯的風味，還添加荒謬笑料、為角色關係提供線索。但不同的是他在《金雞》又創造出新的謎團，讓曖昧持續曖昧，模糊依舊模糊。歌劇故事是這個樣子：

序幕：諸多音樂主題一一出現後，星象家現身和觀眾介紹：現在要演出的是古老童話。童話並非真實，卻帶有一點真實，能對賢達年輕人提供一點教訓。接著第一幕，我們來到多頓王（Dodon）的豪華宮殿。這個年輕時勇猛好戰的君王，現在想尋求平靜生活，「但鄰國不時入侵，還從四面八方進犯，這該如何是好？」

大王子格維東（Gvidon）說，既然和鄰國總在邊境發生糾紛，何不把軍隊從邊境撤回？讓將士在城裡好吃好睡、養精蓄銳，遇到敵人來犯，出征必能殲滅！多頓王與貴族由衷佩服王子的智慧，將軍波爾坎（Polkan）卻嚴詞反駁。多頓雖不悅，卻也承認實有道理。二王子阿夫隆（Afron）說，哥哥點子實在笨；若在鄰國進犯前一個月，由我方先發制人，必能獲得勝利！多頓王龍心大悅，貴族盛讚二王子和爸爸一樣聰明，不料波爾坎反問，誰能一個月前知道敵軍將來？眾人惱羞成怒，波爾坎被視為叛徒，落荒而逃。多頓罵貴族們是白癡，貴族則說「是的，我們是白癡！」

〈星象師獻上金雞〉，出自比里賓繪製的《金雞的故事》插圖。

　　當眾人仍在討論，星象家忽然現身，獻上能預警的金雞。接著金雞啼叫：「嘰哩嘰咕咕，躺著統治吧！」多頓大喜，允諾星象師「可以要求任何想要的東西作回報。」星象師要國王簽署法律文件，多頓王大驚：「法律文件？那是什麼？我從來沒聽過這種東西。我的意志與統治就是法律。」星象家離開皇宮，多頓滿意地說：「真快樂！我可以休息、統治、什麼都不做。我能想睡就睡，還能下令要人別叫醒我。」他要盡情享樂，忘記世上還有不幸。在管家婆阿妹法（Amelfa）招呼下，多頓開心吃喝，和鸚鵡說話。「嘰哩嘰咕咕，閒散度日吧！」聽著金雞叫聲，在春日陽光下，管家婆歌聲中，他緩緩進入夢鄉，夢中有美女出現⋯⋯突然，金雞高叫示警，人民驚慌，波爾坎叫醒國王。多

頓命令兩位不甘願的王子，率軍前往戰場。他問管家婆自己剛剛
做了什麼夢，再度沉睡，繼續夢見美女……突然，金雞再度示
警，人民再度驚慌，但只敢讓波爾坎叫醒皇上。即使也不甘願，
多頓在百姓歡呼與祝福中，親自踏上征途。

　　第二幕是陰森恐怖、屍橫遍野的山谷，多頓看到兩個兒子已
死，悲痛欲絕，但奇怪的是他們似乎是彼此互砍。波爾坎要國王
振作，尋找敵軍復仇。此時天色漸明、迷霧退去，山麓出現華美
帳篷。多頓正要下令轟炸，卻從中走出一美麗年輕女子，歌頌太
陽，又語帶情色暗示。多頓震懾於其豔容媚態，上前詢問來歷。
「我是有自主意志的少女，謝馬卡女王，我要征服你的城市。」
多頓王問：「沒有軍隊，妳如何打仗？」「靠我美貌已足」。

　　接著女王卸下多頓心防，使他遣走波爾坎，又不斷挑逗。當

〈謝馬卡女王與多頓王〉，比里賓繪。

多頓已意亂情迷，女王要他唱歌，多頓笨拙地照辦。女王大笑，提到兩個王子都爭相娶她。接著女王開始回憶自己遙遠但夢幻的家鄉，悲傷啜泣起來，多頓立刻大獻殷勤。女王又要他一起跳舞，多頓再度照辦；其尷尬醜態，讓波爾坎與士兵都不敢直視。好不容易跳完，累倒在地的多頓跪請女王到他的偉大國度，「所有一切都是妳的，我也是妳的。」女王接受他的求婚後，多頓命令波爾坎吹響勝利號角，在女王奴隸訕笑聲，部隊軍士歡呼聲中，帶著新娘起駕回宮。

第三幕開場，民眾憂心國王安危，金雞沉默不響，似乎暴風雨將至。阿妹法宣告多頓王凱旋而歸，拯救了女孩將娶為皇后，兩個王子則被處死。眾人驚慌困惑，阿妹法則威脅群眾。接著國王軍隊出現，女王則帶著一批奇形異狀、宛如東方童話故事裡面的跟班。多頓沉迷美色，失去應有舉止。群眾先驚訝於怪人樣貌，後為女王歡呼。

這時星象師居然出現，要求多頓履約，而他要的就是謝馬卡女王。多頓大驚。爭執中，盛怒的他用權杖擊打星象師額頭，後者當場斃命。只見太陽潛進烏雲、風雷交作，女王發笑，說國王就該教奴隸如何服從。但當多頓想一親芳澤，她卻突然變臉：「滾開！你這邪惡怪物。你的人民何其愚蠢！等著看吧，你這灰髮老白癡，懲罰就要來了。」此時金雞從高塔飛下：「嘰哩嘰咕咕，我要啄這老人的頭頂！」剎那間雷電大作，多頓倒地而死，而女王發出可怕獰笑，和金雞一起消失。「國王死了！……我們會永遠記得他！統治者中的統治者！」當陽光再現，群眾唱著葬禮歌調，「新的一天會帶來什麼？沒有國王我們怎麼活？」

大幕落下。星象師走到台前發表結語：「故事就這樣結束了。但無論它多令人沮喪，結局有多血腥，各位都無須難過。因為只

有我和女王,是這故事裡的真實人物,其他都是幻象、夢、蒼白
陰影、空虛⋯⋯」星象師下台一鞠躬,樂團奏出金雞主題。全
劇終。

角色間的謎樣聯繫

就算最遲鈍的觀眾,看到如此荒謬到錯愕,諷刺至露骨,
掌摑當權者也教訓愚痴群眾的戲,都不可能無動於衷。基本

多才多藝的貝爾斯基,協助李姆斯基－柯薩科夫創作出他最好的歌劇。

上，貝爾斯基把故事說得更明白，盡可能為原詩提出解釋，像是為何兩位王子會殺死對方，也為角色建立個性，或創出原詩沒有的名字與角色，例如管家婆與大臣波爾坎。而他最大的用心，的確在建立星象師、金雞與女王之間的關係，雖然分析起來有點尷尬：出於某玄妙的原因，「公雞」在許多語言中都是男性性器官的象徵或代稱。金雞在故事中，可視為星象師的性慾或性能力。它提供保護與示警，但終究要回到主人之處[13]。這呼應了普希金原詩以「閹人」來形容老術士——雖然在諸多故事裡，的確必須犧牲自己身體的一部分以交換強大的能力，像北歐神話主神奧丁（Odin），就以一隻眼睛換得喝一口智慧之泉。女王是星象師的化身，同一概念（男性性慾）的兩面，因此結語星象師才會說，只有他和女王是故事裡的真實人物，其他都是幻象。

不過，貝爾斯基雖然提供了他的詮釋，《金雞》之謎依然存在：如果星象師、金雞、女王，三者互相關聯，那全劇真正要諷刺的是什麼？性慾與達頓、與其王國的關係是什麼？如果僅有星象師和女王——這兩個明明最具幻想性的角色——才是真的，那這故事究竟是什麼？說到底，貝爾斯基提供的，是劇本內在關係的解釋，到頭來還是沒有真正對觀眾說明上述問題，僅在前言重申普希金原作的結語，吾人可從「由人類激情與弱點所產生的不快樂結果中得到教訓」。至於教訓是什麼？難道《金雞》只是譴責懶惰、好色與背

13：同前注，pp. 33-34.

信？或許旨在規避審查，但更可能是刻意模糊，此劇真話假說、假話真說，每次欣賞都能帶來不同想像，愈聽愈看愈耐人尋味。

冷眼旁觀的諷刺與異想

如此設定也完全體現在李姆斯基—柯薩科夫的音樂。作為歌劇老手，《金雞》許多設計主要為了聲響效果存在。一如柴可夫斯基在《黑桃皇后》加入運河場景，讓女高音平衡第三幕幾乎以男性為主的聲樂，管家婆阿妹法設定為女中音，也是使全劇聲響更平衡，甚至這個角色多少也是為了聲種需要而存在。

謝馬卡女王則是極整人的花腔女高音，以盤旋迴折繚繞（但頗人工化而非聲樂化）的聲線施展媚術與法術。這是有名的難角，但更難的或許是星象師，而他的設計就更和劇情隱喻有關。這個角色寫給「高男高音」（tenor altino；tenore contraltino），是近似閹人歌手，盛行於羅西尼時代的聲樂類型。作曲家也建議可由具有強壯假聲的抒情男高音擔任，因為其音域實在太高[14]。拔尖的曲調與高音帶來浮誇的緊張感，也暗示了閹人的角色設定。

14：見作曲家寫在樂譜上的演出指示。

男高音 Vladimir Pikok 飾演星象師，此為1909年《金雞》
首演時的劇照。

　　比較《薩爾坦王的故事》與《金雞》，我們更能看出後者
寫作策略之特別。《薩爾坦王的故事》是接受並相信文本的
荒謬。那荒謬裡有天真童趣，音樂跟著故事走，基調是自然
音階；《金雞》是冷眼看待文本的荒謬，因為作曲家身處的
現實比故事更荒謬，曲譜則是他最半音化的作品之一（或許
沒有「之一」），自然音階主要留給一些特定樂段、兩個笨

王子與趨炎附勢的阿妹法，用明瞭曲調代表他們簡單到智缺的頭腦。在此音樂不只是跟隨故事，更是評論故事。為了充分達到如此目標，李姆斯基—柯薩科夫取法華格納，織起綿密複雜的主題動機網。全劇音樂幾乎完全連貫，樂團更主導全局，既以全知者的角度解釋故事，又時時跳出故事，以動機的造型或音色變化，批判或諷刺劇中人[15]。也難怪作曲家在樂譜上寫下演出指示，強調聲樂家在台上沒唱的時候，應避免以不必要的動作吸引關注，因為「《金雞》最重要的是音樂」，而音樂也解釋了所有劇情[16]。

繁複巧妙的主題與動機運用

就以本書收錄的《金雞音樂會幻想曲》為例。開始即是「金雞主題」（0'00-0'10"）。不過幾個音就刻劃出這隻神秘鳥的奇幻與詭異。緊接著帶有東方異國風味的綿密旋律，就是「謝馬卡女王主題」（0'13"-0'20"）。類似曲調我們雖然在《薩爾坦王的故事》或《天方夜譚》裡已經聽過，但這次李姆斯基—柯薩科夫寫得更有效果，剪裁組織更巧妙。在這個主題尾聲，我們聽到鋼琴奏出，由低至高，和「謝馬卡主題」反方向行進的樂句（0'19"-0'27"）。它像是「謝馬卡女王」的倒影，最初現身於星象師向達頓王問好，以及介紹

15：Gerhard Abraham, pp. 296-299.
16：Peter Cook, p. 47.

金雞的時候，而此段也有「女王主題」與之後〈太陽頌歌〉（Hymn to the Sun，女王現身的詠嘆調）旋律的片段。藉由如此設計，李姆斯基－柯薩科夫就把女王、星象師與金雞巧妙地聯繫在一起[17]。第三幕雖然沒有新主題，但其迎娶女王回國的隊伍行進，熱鬧歡慶與詭譎不安竟能融合為一，各主題極工盡巧地鑲嵌於婚禮進行曲，展現老練圓熟的寫作智慧──能有如此高超技術，這技術本身即能成為一種美。

或許，這也是《金雞》帶來的最大驚喜。李姆斯基－柯薩科夫顯然真給腐敗政府氣到了，而怒意激發出源源不絕的精采靈感。平心而論，他並非旋律好手，至少不像柴可夫斯基，擁有創造酣暢甜美曲調的天賦。《金雞》中說話式的敘述體旋律和《薩爾坦王的故事》差不多，並不特別吸引人。但除此之外，無論是主題動機的設計或重要詠嘆調與管弦場景，不只個性鮮明（對李姆斯基－柯薩科夫來說這也不常見），還都有極動聽的旋律，謝馬卡女王的〈太陽頌歌〉更名噪一時。以管弦聲響而論，《金雞》完全是樂團配器示範教材。沒有創造不出的色彩，沒有表現不來的效果，做為李姆斯基－柯薩科夫人生最後的歌劇，《金雞》成就非凡，讓作曲家的名聲再上高峰。

17：同前注，pp. 299-300.

音 樂 賞 析

CD第12軌

李姆斯基－柯薩科夫／津巴利斯特：《金雞音樂會幻想曲》，

為小提琴與鋼琴而作

傳奇小提琴家、教育家津巴利斯特。

　　俄國小提琴大師、作曲家津巴利斯特（Efrem Zimbalist,
1889-1985），12歲進入聖彼得堡音樂院成為奧爾的學生，18
歲畢業後連獲大獎，也在柏林與倫敦登台，很快就晉身世上
最出色的小提琴家之一。1928年他擔任寇蒂斯音樂院教授，
1941至1968年更擔任院長，作育英才無數。《金雞音樂會幻
想曲》是他的代表作，既彙集《金雞》諸多美好主題與旋
律，更將小提琴各種技法整合其中，是令人望而生畏的艱深
難曲。

　　如前所述，一開始我們依次聽到「金雞主題」（0'01"）、
「女王主題」（0'13"）、「星象師介紹金雞主題」（0'19"）。接
下來的小提琴泛音則是真正的「星象師主題」（1'03"），跳
動感宛如魔術登場。再接一段「女王主題」之後，即是第二
幕洋溢東方與情色暗示的〈太陽頌歌〉（1'36"）。歌詞大意
如下：

> 回答我，燦爛的光芒，
> 你從東方來到我們這裡。
> 你是否拜訪了我的家鄉，
> 奇幻美妙夢想的故土？
> 在那裡玫瑰與盛開的雛菊
> 是否仍然生長？
> 青綠色澤的蜻蜓，
> 是否仍愛撫著華貴的樹葉？
>
> 在夜晚，少女與妻子們
> 是否仍聚在水邊，

以美妙的慵懶姿態含羞唱著

熱情但禁忌的愛情之夢？

旅人是否仍被當作親愛的客人，

禮物為他備妥，

小小的宴會與秘密的一瞥，

目光透過嫉妒的面紗？

當夜晚黑暗降臨，

年輕女子們是否會忘記羞慚與害怕，

急忙奔向他，

以雙唇表示甜蜜的認可？

急忙、急忙奔向他，

以雙唇表示甜蜜認可啊！

這妖豔的旋律先在低音部吟唱，進入變奏後（2'45"）來到高音部，並加以繁複的多聲部設計。緊接著音樂回到第一幕，來到多頓王的懶睡場景（3'54"）。這段主題非常優美（由鋼琴奏出），但此處以其變化型出現，搭配加上弱音器的小提琴，表現昏沉作夢之感。之後音樂又來到第二幕，謝馬卡女王的舞蹈（4'59"）。接下來的溫柔纏綿（5'34"），則是女王施展媚術，哄使多頓王一起跳舞的橋段。經過一段炫目琶音變奏後（6'24"），音樂又回到女王之舞（6'59"）。

接下來是多頓王笨拙跳舞的主題（7'11"）。在歌劇總譜上，李姆斯基—柯薩科夫稱此旋律「來自穆索斯基」。經學者查考現存穆索斯基所有作品，卻找不到這個曲調。據推想，李姆斯基—柯薩科夫可能聽過穆索斯基演奏它，即使

譜寫《金雞》時後者已過世二十餘年[18]。經過一段華麗又艱深的過渡段之後（7'38"），音樂來到婚禮行進（7'49"），技法更加華麗艱深，一路狂飆到結尾，最後以「金雞主題」作結。

　　然而令人玩味的，是鋼琴在其中演奏的一小段銜接曲調（8'21"-8'26"）。在劇裡這是拙於歌唱的多頓王對女王愛之歌的回應。但在現實世界，這個曲調叫"Chizhik"，是昔日俄國人人皆知的兒歌，而多頓王配上的歌詞是「我會永遠愛妳，試著不忘記妳。」李姆斯基—柯薩科夫曾和女婿表示，此處是整齣歌劇的諷刺頂點[19]。相信對當時的觀眾而言，如此引用必能引起哄堂大笑。津巴利斯特果然是出身彼得堡的音樂家。他太知道李姆斯基—柯薩科夫的意圖，《金雞音樂會幻想曲》無論如何不能沒有這段曲調。

　　也正是如此明顯的嘲弄，即使語言上盡可能模稜兩可，《金雞》仍然面臨審查枷鎖，一再延宕的首演也惡化了作曲家的健康。當此劇終於在1909年10月上演，李姆斯基—柯薩科夫已在前一年的6月逝世。諷刺或許失語，極權終將傾覆，無論如何，傑出音樂始終秀逸非凡。那是這位自學成材的大師留給世人最美好的禮物。

18：Peter Cook, p. 107.
19：同前注，p. 98.

延 伸 聆 聽

由於聲樂部分挑戰度極高，上演《金雞》並非易事。此劇錄音錄影版本不多，但絕對值得欣賞。

李姆斯基－柯薩科夫在過世前曾將開場介紹與婚禮行進編成管弦樂。他極欣賞的作曲家葛拉祖諾夫（Alexander Glazunov, 1865-1936）以及他的女婿史坦伯格（Maximilian Steinberg, 1883-1946），在他過世後將此劇精采場景組合成《金雞組曲》，分成〈開場介紹與多頓王的睡覺〉、〈多頓王在戰場〉、〈謝馬卡女王的舞蹈與多頓王的舞蹈〉、〈婚禮行進、多頓王之死、結尾〉四大段。這是長約半小時，絢爛動聽的管弦傑作，可做為欣賞《金雞》的入門磚。

此外，小提琴巨匠克萊斯勒將〈太陽頌歌〉改編成小提琴與鋼琴合奏版，優雅迷人，是昔日許多弦樂大師喜愛演奏的經典小品，自然也不該錯過。

至於《薩爾坦王的故事》，除了要聽精采組曲，更要聽〈熊蜂疾飛〉的各種改編版本，包括爵士、流行等不同樂種改編和不同樂器改編。

　　就鋼琴改編而言，拉赫曼尼諾夫的版本極為著名；季弗拉（György Cziffra, 1921-1994）令人瞠目結舌的雙手八度版現在也廣為人知，提供各種聆賞趣味。

結語

普希金就是全世界

「這些曲子我之前都沒聽過,但是都好好聽」,「樂讀普希金」香港大學演出後,有聽眾問:「不知道你們還能不能推薦其他作品?」

啊,這真是我最喜歡的問題。「這些作品其實都是選曲或改編,如果可以,完整欣賞原作,當然是最直接的延伸欣賞。」

只是如果我有更多時間,我的回答應該像下面這樣:

首先,我們可以從這些作曲家出發,繼續欣賞他們其他的普希金相關創作。以歌劇來說,柴可夫斯基的《馬采巴》(*Mazeppa*)改編自普希金的歷史敘事詩《波爾塔瓦》,有些非常精采的段落。拉赫曼尼諾夫總共寫了三部歌劇,其中一部是《吝嗇的騎士》,直接以普希金同名劇本譜曲。它比《阿列可》更難得聽到,但也絕對值得聽。李姆斯基-柯薩科夫的短歌劇《莫札特與薩里耶利》也完整使用普希金的同名劇本。我們能聽到作曲家展現寫實筆法,又能聽他模擬戲仿維也納古典風格,是非常有趣的創作。他還寫了清唱劇《智者奧列格之歌》(*Song of Oleg the Wise, Op. 58*),改自普希金詩作《智者奧列格親王之歌》。庫宜則寫了歌劇《瘟疫中的宴會》,甚至把《高加索的囚徒》與《上尉的女兒》都改

成歌劇，若有興趣，當然也可欣賞。

　　再來，我們能繼續聽「和本書作曲家相關的作曲家」的普希金主題作品。比方說在第五章以「拉赫曼尼諾夫的作曲老師」身分出現的阿倫斯基，就將普希金1835年寫的短篇故事《埃及之夜》（*Egyptian Nights*）改成同名芭蕾舞，而他的另一位學生葛利葉（Reinhold Glière, 1875-1956）則以同主題寫了芭蕾舞《埃及豔后》（*Kleopatra*）。在第四章我提到了達爾哥梅日斯基還有他以普希金劇本寫的歌劇《石像客》，他另一部歌劇《露莎卡》（*Rusalka*，水精靈）也很出名，改自普希金未完的戲劇詩，在俄國是標準曲目。說到標準曲目，葛林卡第二部歌劇《魯斯蘭與柳德蜜拉》改自普希金的同名敘事詩，也是必聽之作，序曲更是著名的音樂會寵兒。柴可夫斯基的學生與好友譚涅夫（Sergey Taneyev, 1856-1915），為莫斯科普希金紀念雕像揭幕儀式寫了一首清唱劇，歌詞正是第一章引用的那首〈我為自己豎起了一座非手造的紀念碑〉。無論是否拜訪莫斯科，若是喜愛普希金，總該聽聽這首極具紀念意義的創作。

　　音樂部分如此，文學方面亦然。透過《尤金・奧涅金》，我們認識了所謂的「多餘人」，也知道這是屠格涅夫發明的形容。既然如此，何不也來認識一下俄國文學中其他的「多餘人」，來讀屠格涅夫的《羅亭》（*Rudin*）以及萊蒙托夫的《當代英雄》（*A Hero of our Time*）？如果你覺得奧涅金已經很廢，那這兩部小說的男主角更是廢中之廢，廢到成為經典。

但就像普希金，他們當然不只會寫「多餘人」，而他們的其他創作也成為作曲家的靈感。例如萊蒙托夫講墮落天使愛上人間女子的敘事長詩《惡魔》（*Demon*），安東‧魯賓斯坦就改寫為同名歌劇；他寫古喬治亞女王傳說的敘事詩《塔瑪拉》（*Tamara*），巴拉基列夫則以此譜出交響詩。西化派與斯拉夫派兩大山頭，都以萊蒙托夫為靈感，那他一定很可觀吧？的確。而這位被譽為普希金後繼者的天才詩人，竟然也死於決鬥，還沒活到27歲，又是遺憾中的遺憾。

至於屠格涅夫，他的名作《父與子》（*Fathers and Sons*）就整個十九世紀小說而言，都是赫赫有名的經典。他的短篇小說《凱旋愛情之歌》（*The Song of Triumphant Love*）或許不算特別有名，卻是蕭頌（Ernest Chausson, 1855-1899）的《詩曲》（*Poème*），這部曠世名作的靈感。但屠格涅夫和古典音樂的關係遠遠不止於此。他在1852年移居巴黎，一方面是無法忍受尼古拉一世的專制，另方面是他對偉大聲樂家薇亞朵（Pauline Viardot, 1821-1910）至死不渝的愛。這故事實在太精采，建議大家都要找來看。薇亞朵是舞台巨星、蕭邦的好朋友，太多作曲家為她譜寫歌劇歌曲，她自己也是作曲家。由於交友廣闊，又多是社會藝文名流，認識薇亞朵的人際關係網絡，其實就是認識十九世紀的巴黎，認識那段不可思議的輝煌歷史。

但普希金不也是這樣？認識他、認識他的朋友，就是認識那個時代。第一章提到普希金把他的「喬治亞之歌」題獻

給歐列妮娜，因為她從喜劇《聰明誤》的作者格里伯耶多夫處得到一些該地歌曲。格里伯耶多夫不只會寫喜劇，更是著名外交官，擔任俄國駐波斯大使。這使他遊歷南高加索，但也令他遭逢禍事、慘死異鄉，慘到後來波斯國王不只將孫子送至彼得堡以示友好，還將王冠上重達88.7克拉的沙阿鑽石（Shah Diamond）贈與尼古拉一世賠罪。今日大家到克里姆林宮參觀，仍能見到這顆鑽石，但比鑽石更耀眼的，是機智逗趣、處處靈光的《聰明誤》，絕對值得一讀再讀。

從格里伯耶多夫的身分以及這段黑色插曲，我們也能進一步看俄國歷史。如果喜歡《鮑利斯・郭多諾夫》，何不繼續聽穆索斯基另一部歌劇，同樣改自真實故事的《霍凡斯基事件》？如果也聽了這部，何不繼續來了解古代俄國史，欣賞鮑羅定的歌劇《伊果王子》（Prince Igor）？而不得不提的，是鮑羅定的人生也很精采。他曾在海德堡大學做化學博士後研究——附帶一說，當年俄國在化學可有頂尖成就，製作出世界第一張元素週期表的門得列夫（Dmitri Mendeleev, 1834-1907），即是鮑羅定在海德堡大學的同事——也是愛貓人與女權主義者。《伊果王子》雖以男性主角為劇名，內容卻多是對女性的讚頌，聽來甚是有趣。研究鮑羅定的生平，也能讓我們了解當時俄國知識界與文化界，與西歐同行之間的交流。其中故事太豐富太有趣，怎麼看都看不完。

於是，你將會發現，只要你有興趣，你就不能只聽一首樂曲，不能只讀一首詩，不能只看一本書。你會是你自己的雪

哈拉莎德，會編出你自己的《天方夜譚》。請讓我再說一次
前言裡已經說過的話：

「愛書人能多聽好音樂，愛樂人能多讀好文學。」這是
「樂讀系列」的初衷，也是這本CD書背後的願望。

「音樂對於人的一生是足夠的，人的一生對於音樂卻是不
夠的。」拉赫曼尼諾夫這句名言，是感嘆也是祝福。從柴可
夫斯基入門，他將延伸成為一切；從普希金開始，普希金即
為全世界。「樂讀普希金」只是接下來無數故事的第一個，
願你永遠有文學與音樂相伴。

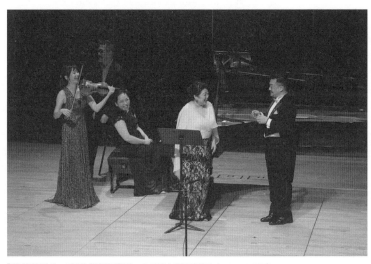

「樂讀普希金」安可曲演出留影。©香港大學繆思樂季（HKU MUSE）

參考書目

普希金原著翻譯

普希金（Alexander Pushkin）著，宋雲森譯，《普希金小說集》（新竹：啟明，2016）。

普希金（Alexander Pushkin）著，宋雲森譯，《葉甫蓋尼‧奧涅金》（新竹：啟明，2021）。

普希金（Alexander Pushkin）著，呂熒、瞿秋白、李何、劉湛秋、李陵等譯，《普希金文集》（合肥：安徽文藝出版社，1996）。

普希金（Alexander Pushkin）著，任溶溶譯，《普希金經典童話集》（北京：人民文學出版社，2019）。

Aleksandr Pushkin, trans. Vladimir Nabokov, *Eugene Onegin: A Novel in Verse* (Princeton: Princeton University Press, 1975).

中文著作

周雪舫，《俄羅斯史》增訂四版（台北：三民，2017）。

徐稚芳，《俄羅斯文學中的女性》（北京：北京大學出版社，1995）。

歐茵西，《俄羅斯文學風貌》（台北：書林，2007）。

外文中譯著作

Arnold Alshvange著，高士彥譯，《柴可夫斯基》（台北：世界文物，1985）。

Sergei Bertensson, Jay Leyda著，陳孟珊譯，《拉赫曼尼諾夫的音樂人生》（桃園：原笙國際，2008）。

克拉夫特（Robert Craft）著，李毓榛、任光宣譯，《斯特拉文斯基訪談錄》（北京：東方出版社，2004）。

凱利（Catriona Kelly）著，馬睿譯，《俄羅斯文學》（南京：譯林，2019）。

米爾斯基（D. S. Mirsky）著，劉文飛譯，《俄國文學史》（北京：商務印書館，2020）。

奧爾洛娃（E. M. Orlova）著，苗林譯，〈歌劇《葉甫根尼・奧涅金》的音樂〉，收入人民音樂出版社編輯部編《奧涅金》（北京：人民音樂出版社，1984）。

波茲南斯基（Alexander Poznansky）著，張慧譯，〈重新審視柴科夫斯基的一生〉，收入伯特斯坦（Leon Botstein）、楊燕迪主編《柴科夫斯基和他的世界》（上海：

華東師範大學出版社，2014）。

里姆斯基—科薩科夫（Nikolai Rimsky-Korsakov）著，吳珮華譯，《我的音樂生活》（上海：上海音樂出版社，1988）。

托爾斯泰（Lev Tolstoy）著，古曉梅譯，《托爾斯泰藝術論》（台北：遠流，2013）。

外文著作

Gerhard Abraham, *Studies in Russian Music* (New York: Books for Libraries Press, 1968).

Gerhard Abraham, *Slavonic and Romantic Music* (London: Faber and Faber, 1968).

David Brown, *Tchaikovsky: The Man and His Music* (London: Faber and Faber, 2010).

Ellen Chances, "The Superfluous Man in Russian Literature," in *The Routledge Companion to Russian Literature*, ed. Neil Cornwell (New York: Routledge, 2001), pp. 111-122.

Peter Cook, *The Golden Cockerel: A Realization in Music* (London: Aten Press Ltd. 1990).

Alex de Fonge, "Around 'Boris Godunov'," in *Boris Godunov (English National Opera Guide 11)*, ed. Nicolas John (London: John

Calder, 1982), p. 32.

Caryl Emerson, Robert William Oldani, *Modest Mussorgsky and Boris Godunov* (Cambridge: Cambridge University Press, 1994).

Boris Gasparov, "Pushkin in music," in *The Cambridge Companion to Pushkin*, ed. Andrew Kahn (Cambridge: Cambridge University Press, 2006), pp. 159-173.

Steven Griffiths, *A Critical Study of the Music of Rimsky-Korsakov, 1844-1890* (New York: Garland Publishing, 1969).

Max Harrison, *Rachmaninoff: Life, Works, Recordings* (London: Continuum, 2005).

Nicholas John, "The Historical Background," in *Boris Godunov (English National Opera Guide 11)*, ed. Nicolas John (London: John Calder, 1982), p. 16.

David Lloyd-Jones, *Boris Godunov* (Oxford: Oxford University Press, 1975).

Barrie Martyn, *Rachmaninoff: Composer, Pianist, Conductor* (Aldershot: Scolar Press, 1990).

Vladimir Nabokov, *Verses and Versions* (Orlando: Harcourt Publishing Company, 2008).

Alexandra Orlova, Maria Shneerson (trans. V. Zaytzeff), "After Pushkin and Karamzin: Researching the Sources for

the Libretto of Boris Godunov," in *Mussorgsky, in Memorian 1881-1981*, ed. Malcom Hamrick Brown (Ann Arbor: UMI Research Press, 1982), pp. 249-269.

Nigel Osborne, "Boris: Prince or Peasant?," in *Boris Godunov (English National Opera Guide 11)*, ed. Nicolas John (London: John Calder, 1982), p. 35-42.

Richard Taruskin, *Mussorgsky: Eight Essays and an Epilogue* (Princeton: Princeton University Press. 1993).

John Warrack, *Tchaikovsky* (London: Hamilton, 1973).

網站

Tchaikovsky Research
https://en.tchaikovsky-research.net/pages/Main_Page

CD曲目

Sergei Rachmaninoff: 'Don't Sing to Me, My Beauty ' from *Six Romances, Op. 4 No.4* （5'03"）

César Cui: 'I Loved You' from *Seven Poems by Pushkin and Lermontov, Op. 33 No.3* （1'43"）

César Cui: 'The Statue at Tsarskoye Selo' from *Twenty-Five Poems by Pushkin, Op. 57 No. 17* （1'24"）

Benjamin Britten: 'The Nightingale and The Rose' from *The Poet's Echo, Op. 76 No. 4* （4'24"）

Pyotr Tchaikovsky, arr. Leopold Auer: 'Lensky's Aria for Violin and Piano' from *Eugene Onegin, Op. 24* （6'06"）

Pyotr Tchaikovsky: 'Tatyana's Letter Scene' from *Eugene Onegin, Op. 24* （13'45"）

Pyotr Tchaikovsky: 'Love is No Respecter of Age' （Prince

Gremin's Aria）from *Eugene Onegin, Op. 24*（6'03"）

Nikolai Rimsky-Korsakov: 'Flight of the Bumblebee' from *The Tale of Tsar Saltan*（2'02"）

Modest Mussorgsky: 'The Death Scene of Boris Godunov' from *Boris Godunov*（11'25"）

Pyotr Tchaikovsky: 'Midnight is Nearing'（Lisa's Aria）from *The Queen of Spades, Op. 68*（5'39"）

Sergei Rachmaninoff: 'The Whole Camp Sleeps'（Aleko's Cavatina）from *Aleko*（6'15"）

Nikolai Rimsky-Korsakov/Efrem Zimbalist: *Concert Phantasy on 'Le Coq d'Or' (The Golden Cockerel)*（8'51"）

拉赫曼尼諾夫：〈別對我歌唱〉，選自《六首歌曲》，作品四之四（5'03"）

庫宜：〈我愛過你〉，選自《七首普希金與萊蒙托夫之歌》，作品三十三之三（1'43"）

庫宜：〈沙皇村雕像〉，選自《二十五首普希金之歌》，作品五十七之十七（1'24"）

布瑞頓：〈夜鶯與玫瑰〉，選自《詩人的迴響》，作品七十六之四（4'24"）

柴可夫斯基（奧爾改編）：〈連斯基的詠嘆調〉，為小提琴與鋼琴，選自《尤金·奧涅金》，作品二十四（6'06"）

柴可夫斯基：〈塔蒂雅娜的寫信場景〉，選自《尤金·奧涅金》，作品二十四（13'45"）

柴可夫斯基：〈愛情對所有年紀的人一視同仁〉（葛雷敏親王的詠嘆調），選自《尤金·奧涅金》，作品二十四（6'03"）

李姆斯基－柯薩科夫：〈熊蜂疾飛〉，選自《薩爾坦王的故事》（2'02"）

穆索斯基：〈郭多諾夫駕崩場景〉，選自《鮑利斯·郭多諾夫》（11'25"）

柴可夫斯基：〈已近半夜〉（麗莎的詠嘆調），選自《黑桃皇后》，作品六十八（5'39"）

拉赫曼尼諾夫：〈整個營地都睡了〉（阿列可的短歌），選自《阿列可》（6'15"）

李姆斯基－柯薩科夫／津巴利斯特：《金雞音樂會幻想曲》，為小提琴與鋼琴而作（8'51"）

音樂家簡介

林慈音 Grace Lin，女高音（第 1, 4, 6, 8, 10 首）

英國皇家音樂院（Royal Academy of Music）特優演唱文憑，國立藝專音樂科畢業，為國內知名女高音。她演唱曲目廣泛，歌劇、歌曲、神劇皆擅，近期演出馬勒第二、四號交響曲、《風流寡婦》（漢娜）與新台灣歌劇《我的媽媽欠栽培》等皆深受好評，經常受邀與國內外重要藝文單位合作，並擔任表演團體歌唱指導及講座主講人，從事教育推廣不遺餘力。2016 年獲選為國立臺灣藝術大學傑出校友。

羅俊穎 Julian Lo，男低音（第 2, 3, 7, 9, 11 首）

　　台灣男低音演唱家。曾獲日本「歌劇詠嘆調大賽」首獎，活躍於國內外表演舞台。他聲樂技巧精湛、角色塑造鮮活，能嫻熟演唱義、法、德、俄、日、英、中、台、客等多種語文，並曾於三十多部歌劇中擔綱演出，聲譽卓著。現為日本藤原歌劇團團員，中華民國聲樂家協會會員，並任教於台灣東吳大學。2020年灌錄出版個人演唱專輯《醉入拉赫曼尼諾夫》，深受樂迷肯定與喜愛。

李宜錦 I-Ching Li，小提琴（第1, 5, 8, 12首）

　　兼具細膩及強烈感染力風格的小提琴家李宜錦，為前國家交響樂團（NSO）首席，現任國立臺北藝術大學音樂系專任副教授。她在獨奏、室內樂與教學上皆有卓越成就，也經常受邀製作各類演出，活躍於國內外演奏舞台。其小提琴與吉他合奏專輯《調和的靈感》為誠品年中編輯特選Editors'Choice；專輯更入圍第31屆傳藝金曲獎「最佳藝術音樂專輯」等四大獎項，並榮獲「最佳演奏獎」，成績斐然。

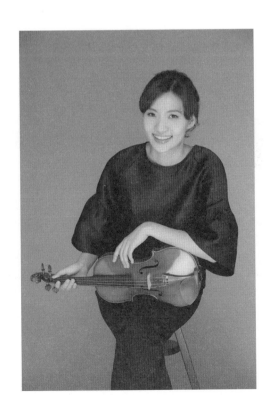

許惠品 Vera Hui-pin Hsu，鋼琴（第1-12首）

美國紐約市立大學（Graduate Center, CUNY）鋼琴演奏博士、臺北藝術大學管弦樂指揮碩士。她興趣廣泛，參與各式音樂演出：於亞洲、美國、歐洲多地演出鋼琴獨奏會；與國家交響樂團（NSO）、以色列職業樂團錄製、演出鋼琴協奏曲；擔任樂團指揮、助理指揮；歌劇製作之鋼琴排練、合唱指導；亦嘗試過簧風琴、鋼片琴演出；近年熱衷鋼琴合作演出。個人網站：http://verahsu.net/

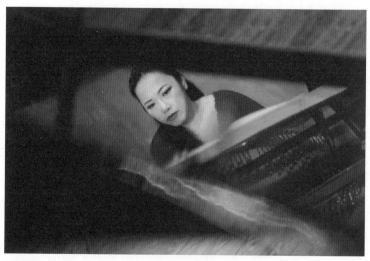

©蔡秉耕

CD專輯工作人員

女高音：林慈音 Grace Lin
男低音：羅俊穎 Julian Lo
小提琴：李宜錦 I-Ching Li
鋼　琴：許惠品 Vera Hsu

錄音師：江國安 Kuo-An Chiang
錄音助理：蔣宜庭 Quaker Chiang
鋼琴調律：林啓示 KC Lin
行政聯繫：林靜蓉 Jamie Lin
翻譜：吳雅筑 Ya-Zhu Wu、蘇宇欣 Yu Xin Soh

專輯製作人：焦元溥 Yuan-Pu Chiao

樂譜出版：Faber Music (Britten)

錄音地點：
國家表演藝術中心國家兩廳院演奏廳，台北，台灣
Recital Hall, National Performing Arts Center National Theater
and Concert Hall, Taipei, Taiwan
錄音時間：2020年5月11日至13日

焦點

樂讀普希金

2021年9月初版　　　　　　　　　　　　　　定價：新臺幣680元
2021年9月初版第二刷
有著作權・翻印必究
Printed in Taiwan.

著　　者	焦元溥	
	林慈音	
	羅俊穎	
	李宜錦	
	許惠品	
叢書主編	林芳瑜	
內文排版	立全排版公司	
封面設計	陳泳勝	

出　版　者	聯經出版事業股份有限公司	副總編輯	陳逸華	
地　　　址	新北市汐止區大同路一段369號1樓	總　編　輯	涂豐恩	
叢書主編電話	(02)86925588轉5318	總　經　理	陳芝宇	
台北聯經書房	台北市新生南路三段94號	社　　　長	羅國俊	
電　　　話	(02)23620308	發　行　人	林載爵	
台中分公司	台中市北區崇德路一段198號			
暨門市電話	(04)22312023			
台中電子信箱	e-mail：linking2@ms42.hinet.net			
郵政劃撥帳戶第	0100559-3號			
郵撥電話	(02)23620308			
印　刷　者	文聯彩色製版有限公司			
總　經　銷	聯合發行股份有限公司			
發　行　所	新北市新店區寶橋路235巷6弄6號2樓			
電　　　話	(02)29178022			

行政院新聞局出版事業登記證局版臺業字第0130號

本書如有缺頁，破損，倒裝請寄回台北聯經書房更換。　　ISBN 978-957-08-5937-9 (精裝)
　　　　　　　　　　　　　　　　　　　　　　　　471條碼：4711132389029 (精裝)

聯經網址：www.linkingbooks.com.tw
電子信箱：linking@udngroup.com

歌名 OT：Nightingale and The Rose(100%*)
詞曲 CA：Benjamin Britten*/Peter Neville Luard Pears*/ Alexand Pushkin
OP：Faber Music Ltd
SP：Fujipacific Music (S.E.Asia) Ltd.
Admin By 豐華音樂經紀股份有限公司

國家圖書館出版品預行編目資料

樂讀普希金/焦元溥、林慈音、羅俊穎、李宜錦、許惠品著．
初版．新北市．聯經．2021年9月．232面．14.5×21公分（焦點）
ISBN　978-957-08-5937-9（精裝附光碟）
471條碼：4711132389029（精裝附光碟）
［2021年9月初版第二刷］

1.音樂欣賞

910.38　　　　　　　　　　　　　　　　　　110011843